遊戲　魔術　占卜

54種非玩不可的
撲克牌遊戲

草場 純

教育之友文化

序 言

應該沒有人沒玩過撲克牌吧!?
然而，能真正地體會到撲克牌的魅力所在，
畢竟還是少數。
知道撲克牌的人很多，
但是熟悉撲克牌有趣及奧妙的玩家，卻少之又少。
撲克牌只有52～54張紙牌，
可是，當走進撲克牌的浩瀚世界裡，
其中洋溢著無止境的魅力。
這是本撲克牌入門的寶典，
引導大家邁進撲克牌的歡樂世界裡。

本書特色

1
精選一些簡單且精心設計過的遊戲規則，同時也好玩的遊戲

以規則簡單，但絕對沉迷的 "好玩遊戲" 為中心，集合了許多有趣的撲克牌遊戲。3人可以試試「米其」（第46頁），4～5人可以玩玩「高爾夫」（第50頁）。

2
標註「最佳遊戲人數」，讓遊戲玩得更盡興

為了讓玩家體會到遊戲本身的奧妙，都會標註「最佳遊戲人數」。當然，只要在最大參賽人數範圍內，都能盡興地玩上1局。

3
淺顯易懂的彩色圖解，一看就會

從發牌、出牌、遊戲必勝秘訣，到計分方法，都以簡單的文字說明和彩色圖解的方式來說明。了解規則後，玩起牌來就更能稱心如意。

4
提供「手牌的排列方式」、「必勝秘訣」、「另類玩法」及「小建議」等相關訊息

傳授給玩家們，從「手牌的排列方式」和「必勝秘訣」，一直到享受遊戲攻防樂趣的方法。其他另類玩法也都全部傾囊相授，以及如何自己編製遊戲的情報。

5
撲克牌遊戲34種，再加上魔術和占卜20種，內容包羅萬象

除了精心篩選過的好玩遊戲之外，還收集了撲克牌魔術和占卜各10種。不管是人前表演魔術，或是獨自占卜未來，都能藉由本書直達撲克牌的魔幻世界裡。

遊戲　魔術　占卜

54種非玩不可的
撲克牌遊戲

目錄

序章　撲克牌的基礎知識

第1章　撲克牌遊戲

　　　　　　　　　　最佳人數
　　　　　　　　　　最大參賽人數
難易度A…簡單
　　　　B…適中
　　　　C…高難度

最佳人數
最大參賽人數

難易度 **A**… 簡單
　　　B… 適中
　　　C… 高難度

第2章　撲克牌魔術

第3章　撲克牌占卜

本書的使用方法

遊戲的最佳人數（可以參賽人數）

「最佳人數4～5人」表示可以玩得盡興的最佳人數。（3～7人也OK）表示可以參賽的人數。

難易度、能力、分類

「難易度」表示遊戲的難易度，A是簡單、B是適中、C是高難度。「能力」表示必要的技巧。「分類」表示遊戲的種類。

使用紙牌、紙牌大小、紙牌點數

「使用紙牌」表示遊戲中使用紙牌的張數和種類，「紙牌大小」表示遊戲中紙牌的大小順位，「紙牌點數」表示紙牌點數的計算方式。

遊戲的勝負

這個遊戲是為何而戰（競手）？「遊戲的勝負」說明如何贏得這場遊戲。

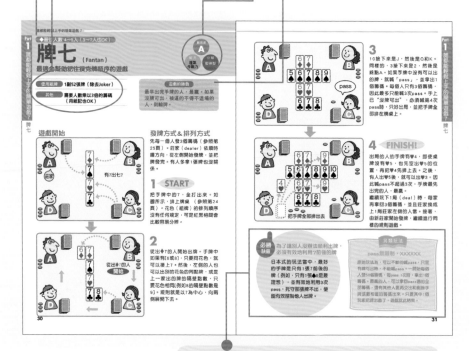

必勝訣竅、另類玩法、小建議

「必勝訣竅」透露贏得遊戲的竅門，「另類玩法」表示其他的玩法，「小建議」提醒一些注意事項。

序章 撲克牌的基礎知識

每個家庭裡多多少少都有一副稀鬆平常的「撲克牌」。可是，真正能把撲克牌玩到上手的朋友，卻不多見。遊戲、魔術、占卜——，本書徹底蒐集整理了許多有關撲克牌的資訊，讓大家重新體驗撲克牌的精湛之處，並活絡各位塵封已久的腦細胞。

「撲克牌」
是 "萬能紙牌"

撲克牌遊戲的構成包括有♠♥♦♣的4種花色（組牌），以及A、K、Q、J、10、……2等13張大小點數（數字）的牌，另外還有1～2張的Joker。紙牌的尺寸大小都一樣，背面花樣也相同，因此蓋上牌後，就無法分辨出牌面的大小。

撲克牌的英文是「Playing Card」（「遊戲用紙牌」的意思）。在日本以前稱之為「切札」（王牌），語源來自「大勝利」，是一個非常傳神的命名。

撲克牌最大的魅力在其 "普遍性"。不僅止於眾所皆知的撲克牌遊戲，還涵蓋了魔術、占卜和單人遊戲等各式各樣的把戲。不論走到世界哪個角落，只要口袋裡有一副撲克牌，就可以和來自各地的朋友一起享受撲克牌所帶來的，一段超越語言障礙的快樂時光。

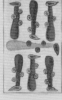

17世紀西班牙的復刻版撲克牌

這副撲克牌是義大利式樣，有40張牌。劍代表♠，聖杯代表♥，金幣代表♦，棒子代表♣。

12

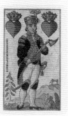

18世紀德國的復刻版撲克牌

德國撲克牌特徵為紙牌張數僅有32張。葉子代表♠，心臟代表♥，鈴鐺代表♦，橡樹子代表♣。

「撲克牌」擁有 600年的輝煌歷史

＊ ＊ ＊ ＊ ＊ ＊

就像其他事物無法查明其淵源一般，撲克牌的起源至今還是一團謎。現在比較確切的說法是，撲克牌的直系祖先發源於14世紀的北義大利地方。

當時的撲克牌比較接近「拉丁式撲克牌」。拉丁式撲克牌遍佈了整個歐洲，後來又發展出以德國為中心的，擁有獨特花色及張數的「日耳曼式撲克牌」。法國又以此為基礎，設計出了當今流傳的♠♥♦♣4種花色的撲克牌。此種「現代撲克牌」經由英國傳到美國，並大量被生產後，快速地傳遞到世界各地的每個角落。

日本方面首先是在16世紀由葡萄牙引進了「南蠻歌留多牌」。到了19世紀就有了現代撲克牌的傳入。南蠻歌留多牌從一開始的「天正歌留多牌」、「花骨牌」，一直演變

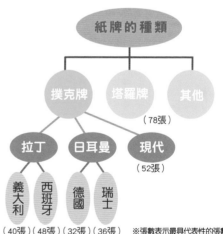

※張數表示最具代表性的張數。

至現代撲克牌，並在明治初年蔚為風潮。像「搶花牌」、「搶點數」等就屬於日本特有的遊戲。之後，更發展出許多日本重新編制的遊戲，譬如「牌7」、「最後一張」、「拿破崙」、「大富豪」等。

✳ 紙牌的種類

玩撲克牌之前,先把撲克牌的種類和名稱牢牢記住。從最基本面,「正面」和「背面」、「花牌」和「點牌」的區分開始。

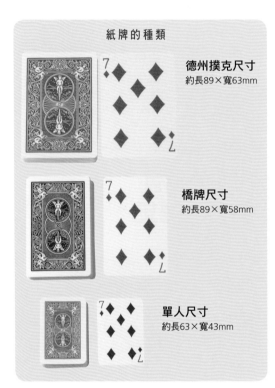

紙牌的種類

德州撲克尺寸
約長89×寬63mm

橋牌尺寸
約長89×寬58mm

單人尺寸
約長63×寬43mm

紙牌的種類

紙牌的尺寸有3種。寬度比較寬(63mm)的「德州撲克尺寸」和比較窄(58mm)的「橋牌尺寸」,以及長寬都小一號的,單人遊戲時使用的「單人尺寸」。

德州撲克牌的手牌只有2～5張,因此設計得比較寬。而橋牌的手牌則高達13張,為了好拿起見,縮短了寬度。除了德州撲克,斯克波內(P92～95)之外,其中又以可以用來玩其他各種不同遊戲的橋牌尺寸最為普遍。另外,單人尺寸(獨自遊戲)則是考慮到能在桌面上排出許多紙牌而設計而成的迷你尺寸。

紙牌的名稱

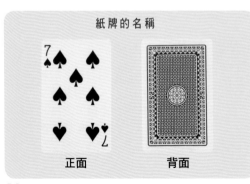

紙牌的名稱

正面　　　　　背面

紙牌的「正面」表示數字和花色的一面,「背面」是指有圖案的一面。「蓋牌」表示把背面圖案朝上,「掀牌」則是翻開牌面。

在撲克牌的左上角和右下角之處註有標記,因此只要稍稍打開一角,就可以窺見牌面,非常方便。只是,這種方位的配置只適合右撇子的玩家,左撇子的玩家就不太方便。不過,也有4個角都印有標記的撲克牌。

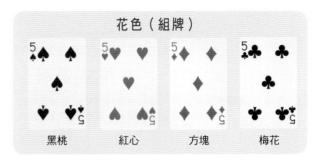

花色（組牌）

| 黑桃 | 紅心 | 方塊 | 梅花 |

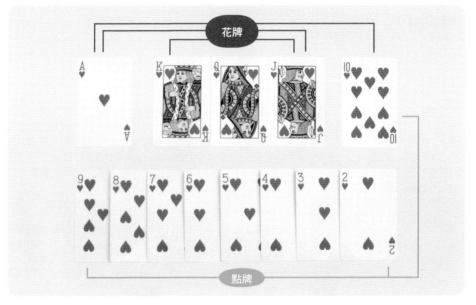

花牌

點牌

紙牌的構成

撲克牌是由4種花色（組牌）和13種點數（數字）組合而成，再加上1張以上的Joker。

4種花色是指♠（黑桃）、♥（紅心）、♦（方塊）、♣（梅花），♠和♣是黑色牌，♥和♦是紅色牌。此外，本書把♦標記為「方塊」。有時稱♠和♥為「首要組牌」，稱♦和♣為「次要組牌」。花色本身皆無大小之分，但因遊戲內容之不同，而有所區別。

點數是依照K、Q、J、10、9、8、7、6、5、4、3、2、A的順序來排列，由左到右，越來越小。可是，在很多遊戲當中，A通常是比K大。當然，有些遊戲，也有不同於上述的強弱排列。

Joker在老式遊戲裡不常被利用，但卻廣泛地在新式遊戲和花式遊戲中出現。

點數當中，把2、3、4、5、6、7、8、9、10的9種36張牌，稱之為「點牌」；A、K、Q、J的4種16張牌則稱之為「花牌」。另外，根據遊戲的不同，「花牌」有時不包含A，有時又包含10。

✱ 洗牌

「洗牌」即是切換紙牌的順序。把牌洗得徹底,才能讓參與者無法分辨下一張會出現什麼牌,讓遊戲更為刺激和精彩。

鴿尾式洗牌 1

「鴿尾式洗牌」是一種用手指啪啦啪啦地彈撥紙牌,並交互切入的洗牌方式。
紙牌彼此磨擦的聲音,聽起來非常吸引人,可以熱絡場子。

1
把撲克牌大約一分為二,左右手各拿一半。

2
雙手拿好紙牌後,把紙牌側面朝桌面扣一下,弄齊紙牌。

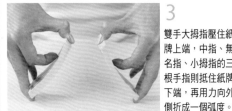

3
雙手大拇指壓住紙牌上端,中指、無名指、小拇指的三根手指則抵住紙牌下端,再用力向外側折成一個弧度。

4
食指稍稍向外推紙牌,同時一點點鬆開壓住紙牌上端的大拇指。

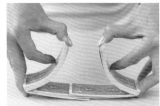

5
紙牌從左右大拇指尖上,啪啦啪啦地滑落而下。注意左右要均等交互切入。

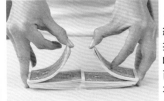

6
全部的紙牌都交互切入完畢後,大拇指壓住紙牌上方,以其他手指抬起紙牌。

7
用大拇指和手掌固定住紙牌,再做成一個拱形,慢慢使其彎曲。

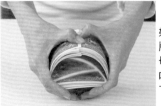

8
如此就能讓紙牌,左右交替切入重疊,並啪啦啪啦地向下滑落。

9
持續這個動作,直到最後一張紙牌落下為止。

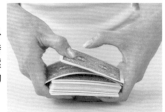

10
最後,再把重疊好的紙牌側面,用手指壓平,即完成。

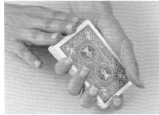

鴿尾式洗牌2

這種洗牌方式是專業的賭場發牌員常用的手法。
為了避免牌面曝光,洗牌時儘量放低紙牌,需要超高難度的技巧。

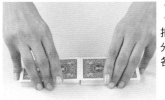

1
把撲克牌大約一分為二,左右手各拿一半。

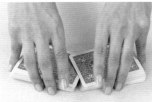

6
用5根手指抓住紙牌,並向內側交互切入,讓左右紙牌重疊。

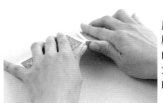

2
用雙手的指頭壓住分成兩半的紙牌,並用大拇指把紙牌的一角翻起。

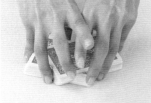

7
交錯左右兩邊的紙牌,當紙牌碰到無名指時,就停住。

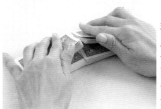

3
稍稍鬆開抵住紙牌一角的拇指,一次大約左右交互切入1～3張,直到紙牌完全滑落。

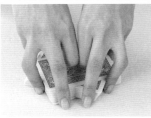

8
交錯後,用中指、無名指、小拇指把突出部分推平。

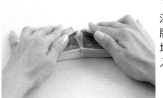

4
注意全部的紙牌,必須左右均等交互切入。

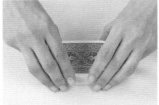

9
再用手指,把紙牌側面的凹凸部分,壓整齊。

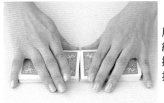

5
用5根手指壓住紙牌,並用小拇指把牌往內推。

10
推整齊後,即完成。

印度洗牌法

「印度洗牌法」是在日本最普遍的洗牌方式。
這是把一疊疊的牌反覆搓牌的洗牌方式，重點是要 把牌洗得徹底。

1

右手手指壓住紙牌周圍，左手的大拇指、中指、無名指抽出紙牌上方。

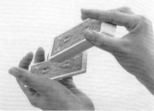

6

右手的紙牌重疊在左手剩餘紙牌的上方。

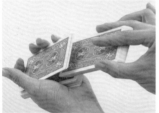

2

右手從紙牌上方抽牌。

7

再次重複上述動作，直至把牌洗乾淨為止。

3

抽出的一疊紙牌，重疊在左手剩餘的紙牌上。

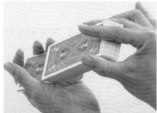

4

左手紙牌的上下方各留3～10張左右後，右手從中抽出一疊牌來。

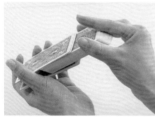

5

牌抽起後，同時左手稍稍鬆手，讓上方紙牌滑落，讓最上面和最下面的牌重疊在一起。

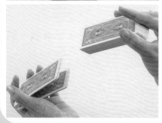

層次洗牌法

「層次洗牌法」是專業發牌員的洗牌方式，
基本是和「鴿尾式洗牌法2」併用（開始的2次和最後的1次）。

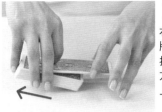

1
右手指抓住紙牌，左手的大拇指和食指抽出上方幾張（5張以上）紙牌。

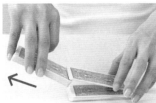

6
重複上述動作，不用在意紙牌是否紊亂。

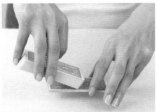

2
把右手紙牌往右邊拉出，再重疊到左手紙牌上。

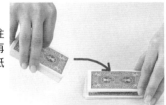

7
抽出紙牌後，鬆開左手，讓紙牌滑落，再將右手紙牌疊上。

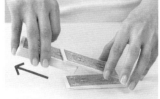

3
右手再從重疊好的紙牌中間，抽出一大疊紙牌。

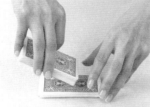

8
重複上述動作5～9次。

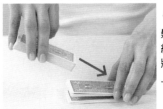

4
鬆開左手，讓紙牌滑落，再將右手紙牌疊上。

9
洗牌結束後，用手指壓齊紙牌側面的凹凸部分。

5
再重複上述動作，右手再從重疊好的紙牌中間，抽出一大疊紙牌。

10
牌切齊後，即完成。

✱ 決定「莊家」（dealer）的方式

「莊家」負責洗牌和發牌。遊戲開始前，先決定莊家。

當然也可以用猜拳來決定莊家，不過，最常用的是「抽牌」的方式。

首先，抽掉Joker，把牌洗乾淨。牌面朝下，拉開呈一圓弧狀（稱之為「緞帶展牌」）。再從當中，每個人抽一張牌，並翻成正面。以A、K、Q、J、10、9～3、2的順序，比較大小。如果是同點數（數字）時，依花色♠＞♥＞♦＞♣的順序來判別強弱。抽出牌面最大的玩家就當頭號莊家，並可以選擇喜歡坐的位子。然後，再以牌面大小，依順時鐘方向坐下。

1 用「緞帶展牌」展開紙牌

把抽掉Joker後的52張紙牌洗乾淨後，牌面朝下，放在桌面上。單手橫向均勻展開紙牌。

2 1人抽1張牌，翻開牌面後，比較大小

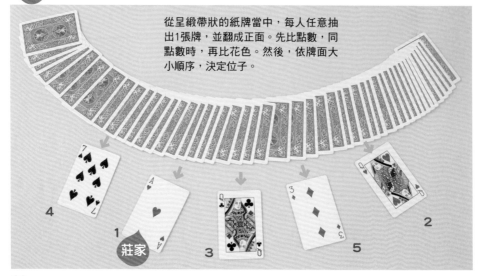

從呈緞帶狀的紙牌當中，每人任意抽出1張牌，並翻成正面。先比點數，同點數時，再比花色。然後，依牌面大小順序，決定位子。

4

1 莊家

3

5

2

✽ 切牌的方法

切牌代表一種儀式。為了要證明莊家洗的牌沒有作弊，最好要切牌。

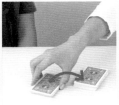
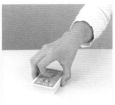

1	2	3	4
莊家洗好牌後，牌面朝下，把整疊牌往右側移動，並示意右側玩家拿牌。	莊家右側玩家，取大約一半的牌，放在靠近莊家的桌面上。	莊家把剩餘的牌往自己的方向拉，並重疊在靠近自己的牌上。	如此，切牌動作完成。切牌後，莊家不能再洗牌，必須開始進行發牌的動作。

其他「切牌」方式

右側玩家，可以僅在牌上輕輕點一下，以代替切牌。這是世界共通，用來省略切牌的方式。

✽ 發牌的方法

不同的遊戲有不同的發牌方式，請依照規定行事。
以下為一般的發牌方式。

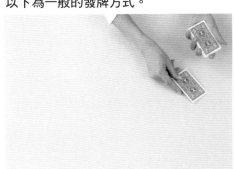

1 切好牌後，莊家從最上面的牌，從左側依順時鐘方向，開始發牌。

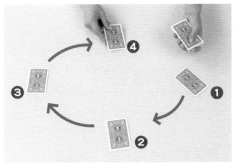

2 第2圈的牌，疊在第1圈的牌上。每家的張數相同時，請注意牌只發到自己為止。

撲克牌的基本用語

有關撲克牌的基本用語，本書依照紙牌名稱、發牌前的準備動作、
遊戲進行式、遊戲用語等項目分門別類。邊玩邊記，馬上就能上手。

✳ 紙牌名稱

●花色（組牌）

所謂的組牌就是♠♥♦♣其中1個花色各13張1組的牌。撲克牌中有4組牌。大家
也許對組牌這個名稱比較陌生，所以本書就使用「花色」來取代。

根據遊戲規則之不同，有時也會利用花色以示強弱。大小順序，通常為♠＞♥＞
♦＞♣，也有例外的情形。

●點數（數字）

A、K、Q、J、10、9、8、7、6、5、4、3、2各有4張。通常以上述的排列方
式，表示點數大小。有時根據遊戲規則的不同，也會稍做調整。

●點牌

10、9、8、7、6、5、4、3、2的36張牌。有些遊戲會把10歸類為花牌。

●花牌

通常指的是A、K、Q、J的16張牌。有時花牌也會把10也歸類進來（20張），
有時只局限在K、Q、J（12張）。

✳ 發牌前的準備動作

●洗牌（交互切入）

交互切入紙牌。如果牌洗得不夠乾淨，遊戲就會不公平，也變得不好玩（有關
洗牌的種類和方式，請參照第16～19頁）。

●切牌

把紙牌大約分成兩半，對調上下位置。切牌在洗牌後，發牌前進行（有關切牌
的方法，請參照第21頁）。

✱ 遊戲進行式

●莊家（dealer）

發牌的人。有時也稱贏牌的人為莊家，本書不引用此一說法。

●玩家（player／non-dealer）

莊家以外的參與者。

●遊戲

除了一般所謂的遊戲之外，還有「1回合」的意思。1個「遊戲」在完全分出勝負為止，稱之為「1回合」，亦稱之為「1次遊戲」。

●局（deal）（發牌）

英文deal的原意為「分發」。另外還有一個重要的涵義，就是代表從發牌，開始進行遊戲，到計分為止的一個段落。一般的遊戲大致會重複發牌數次，以總分來決定1次遊戲的勝負。本書用deal時，表示「局」的意思。若是要引用「分發」的意思時，就用「發牌」來敘述。

●輪

在1局裡，有些遊戲會發牌數次。此時「deal」同樣是「局」的意思，其中每一次「發牌」稱之為「輪」（本書應用於「41」（第42頁）和「卡西儂」（第64頁）的遊戲裡。例如在「卡西儂」有4個參與者，一開始和後續的全部加起來，總共發了3次牌，所以就稱之為3輪。）

●出牌（play／turn）

輪到自己出牌的時候。1圈決勝負型的遊戲裡，每人輪流出牌1次，全部人都出完牌了，就稱之為「1圈」。進行幾圈後，手牌用盡時，就稱之為「1局」。在「1次遊戲」進行之前，就先決定要玩幾局（例如，「3圈」的遊戲當中，4次出牌算1圈，13圈算1局，4局算1次遊戲。也就是說，1次遊戲有208次出牌）。

> 1次遊戲＞1局＞1圈＞1出牌

✱ 遊戲用語

●牌桌（table）

打出手牌、翻牌、比牌面大小及打出捨棄牌等，在整個遊戲過程中，一個放各種不同牌的平面空間。

●手牌（hand）

發在每個參與者手中的牌，且只有當事人才能看到自己的手牌。

●堆積牌（儲存牌）

很多遊戲當中，在發完手牌後，把剩餘的牌，牌面朝下，堆積成一疊，稱之為「堆積牌」。通常會翻開堆積牌最上面的一張牌，並當做「捨棄牌」的第一張牌。

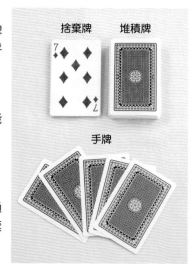

捨棄牌　　堆積牌

手牌

●捨棄牌

不用的牌，或是被丟掉的牌。「捨棄牌」有2個重要的用法。

一個是丟棄從堆積牌抽回來的牌，或是和手牌交換後，決定不要的牌。把此牌翻成正面，並丟棄在堆積牌的旁邊。

另一個是，在1圈決勝負型的遊戲裡，必須打出和領頭（打出的第一張牌）同花色的牌，當手牌裡沒有同花色牌時，可以用其他的花色來替代。此時，稱之為「捨棄牌」，是1張沒有勝算的牌。

●桌牌

不是指堆積牌、手牌、捨棄牌，是指在牌桌上正在進行遊戲的紙牌。

●王牌

有時會指定其中一種花色（同一組牌的全部紙牌）為王牌，比任何其他的花色都來得強。這種強勢花色的紙牌，全部都被稱為「王牌」。同樣一張牌，通常也許就被當成捨棄牌，輸了遊戲，可是，如果搖身一變，成了王牌，就能立即轉敗為勝。

●無王牌

沒有王牌的意思。在無王牌的1圈決勝負型的遊戲裡，領頭的花色，就無條件成為最強的花色。

●領頭

被指定最先出牌的人，從手牌中打出的第一張牌。

●圈

領頭打出後，其他參與者也從手牌中打出1張牌，稱之為1圈牌。在這1圈牌中，打出牌面最強的人，便贏得這1圈牌。

●連續牌

一組連續的數字。通常泛指同花色，3張以上的牌。在德州撲克牌遊戲當中，稱5張連續牌為「順子」。

A有A‧K‧Q或A‧2‧3的連續牌，但是沒有K‧A‧2。也有些遊戲不承認A‧K‧Q的連續牌。

連續牌

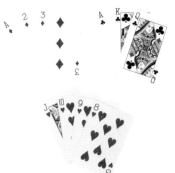

●脫手

把手牌全部打完。

✤ 其他

●籌碼

代表點數的替代物品。沒有籌碼時，也可以用迴紋針或火柴棒來代替。籌碼可以在文具店買得到，最好是準備一組比較方便。特別是在「德州撲克」時，需要用到籌碼。

籌碼單位為，白色代表1點，紅色代表5點，藍色代表10點，黃色代表50點（或是藍色代表25點，黃色代表100點）。點數並不一定，可以根據遊戲內容而改變籌碼大小。

上段是賭場專用籌碼，中段是高檔籌碼，下段是簡易籌碼。家庭用簡易籌碼即可。

第1章

撲克牌遊戲

手上一副牌，任何時間，任何地點都可以玩得非常開心的
「撲克牌遊戲」。
兄弟姐妹，全家上下，呼朋喚友，大家一起來──
不限人數，從小孩到大人，都能玩得盡興。
網羅世界各地，34種十分有趣的遊戲，謹呈現給讀者們。

How
Amusing!

遊戲的

 個禮儀

1. 牌還沒發完時，不能看自己的手牌。

2. 不偷看別人的牌，也不刻意讓別人看到自己的牌。

3. 不考慮太久，不讓遊戲中斷。

4. 不必太在意輸贏，不自暴自棄。

5. 退場後，不給意見也不插嘴。

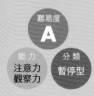

◆最佳人數 5～6人（3～8人也OK）

抽鬼牌 （Old Maid）
老少咸宜的遊戲

難易度 **A**

能力：注意力 觀察力

分類：暫停型

使用紙牌 53張牌（1副52張＋鬼牌1張）
（或除去1張Q，共51張牌）

遊戲的勝負

最早出完牌的人最勝利。再按照出完牌的順序，依次退場。最後剩下的人，最輸。

遊戲開始

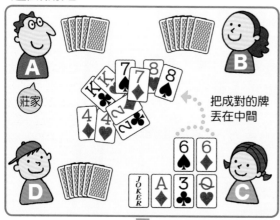

把成對的牌丟在中間

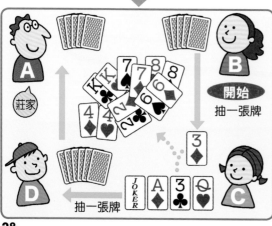

開始
抽一張牌

抽一張牌

抽一張牌

發牌方式

莊家（dealer，參照第23頁）依順時鐘方向，從左側開始發牌，1人1次1張，把牌發完為止。有人多拿1張牌也沒關係。

1 START

把手牌（參照第24頁）當中，同點數（數字，參照第22頁）的1對牌[例如：6和6、Q和Q等]抽出來，並丟到牌桌（參考第24頁）上。不論任何花色（組牌，參照第22頁）都可以配成1對。另外，即使有3張相同的牌，也只能選擇其中2張。若有4張相同的牌，4張牌都可以一併抽掉。

2

莊家左手邊的人把手牌展開成扇型，讓其左邊的人從中抽1張牌。抽牌的人，把抽進來的牌和手牌做配對的動作，如果有成對的牌[圖中的♦3和♣3]，即抽出，丟在牌桌上（如果沒有成對的牌，就放入手牌當中）。同樣的，再讓其左手邊的人抽手牌。依順時鐘方向，重複上述動作。

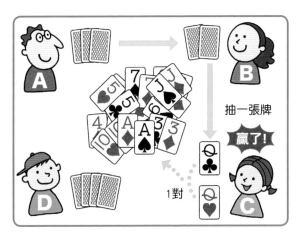

3 ◄ FINISH!

手牌愈早沒有的人，贏牌。贏牌的人（參照第23頁）可以先退場，其他的人繼續玩下去。最後還有手牌的人，輸牌。除了Joker以外，都可以配對，也就是說，最後拿到Joker的人，是最輸的玩家。因此，這個遊戲稱Joker為「鬼牌」。

●手牌沒有的打法

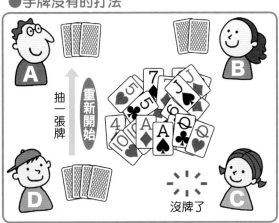

手牌殆盡的情形有2種。1種是最後1張牌被上一家抽光時，還有另外1種是抽進來的牌和手中最後1張牌配對成功時。如果是被抽光牌的情況，被抽光牌的左側的人的手牌，要讓下一個左側的人抽，然後再繼續進行遊戲。

必勝訣竅

洞悉對方的個性和習性，並隱藏自己的策略

知道對方的個性和習性，才能贏得這場遊戲。反之，藏住自己的策略也是很重要的關鍵。抽到的牌和手牌不能配成對時，也不要馬上放入手牌的最邊緣處，最好先混牌後，再讓對方抽牌。

另類玩法

Q牌用3張，一共51張

有些撲克牌遊戲不用Joker，可以用抽掉1張Q牌，51張牌的方式，來替代不用Joker。此時，Q有3張，也可以配成一對，因此不能完全算是壞牌。成對之後，剩下的第3張Q即被稱之為「鬼牌（Old Maid）」。

Part
1
誰都能輕鬆上手的簡單遊戲 7 牌七

◆最佳人數 4～5人（3～7人也OK）

牌七
（Fantan）
最適合幫助記住撲克牌順序的遊戲

難易度
A

能力
運氣
作戰力

分類
暫停型

使用紙牌	**1副52張牌（除去Joker）**
其他	**需要人數乘以3倍的籌碼（用紙記也OK）**

> **遊戲的勝負**
>
> 最早出完手牌的人，最贏。如果沒牌可出，被逼的不得不退場的人，則輸牌。

遊戲開始

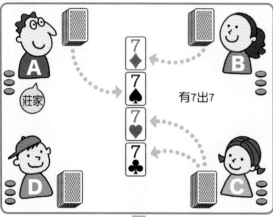

有7出7

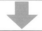

從出◆7的人
開始

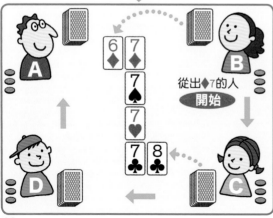

發牌方式 & 排列方式

先每一個人發3個籌碼（參照第25頁）。莊家（dealer）依順時鐘方向，從左側開始發牌，並把牌發完。有人多拿1張牌也沒關係。

1 START

把手牌中的7，全打出來。如圖所示，排上牌桌 （參照第24頁）。花色（組牌）的排列順序沒有任何規定，可是紅黑相間會比較容易分辨。

2

從出◆7的人開始出牌。手牌中如果有[6或8]，只要同花色，就可以接上7。然後，左側的人也可以出別的花色的同點牌，或是上一家出的牌的隔壁點數，只要花色相同[例如8的隔壁點數是9]。規則就是以7為中心，向兩側展開下去。

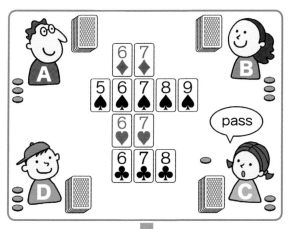

3

10接下來是J，然後是Q和K。同樣的，3接下來是2，然後是終點A。如果手牌中沒有可以出的牌，就喊「pass」，並拿出1個籌碼。每個人只有3個籌碼，因此最多只能喊3次pass。手上已"沒牌可出"，必須喊第4次pass時，只好出局，並把手牌全部排在牌桌上。

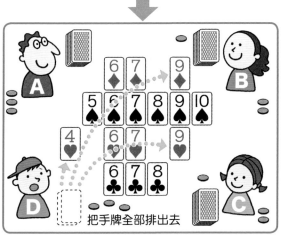

把手牌全部排出去

4 FINISH!

出局的人的手牌有♥4，即使桌牌沒有♥5，也先空出♥5的位置，再把♥4先排上去。之後，有人出♥5後，就可以出♥3。因此喊pass不超過3次，手牌最先出完的人，最贏。

繼續玩下1局（deal）時，每家再拿回3個籌碼，並且莊家換成上1局莊家左側的人當。接著，由新莊家開始發牌，繼續進行同樣的規則遊戲。

必勝訣竅 為了讓別人沒辦法順利出牌，必須有效地利用7前後的牌

日本式的玩法當中，最好的手牌是只有1張7前後的牌（例如，只有1張♠6是最理想），並有效地利用3次pass，死守那張牌不出，便能有效控制他人出牌。

另類玩法

pass無限制，有牌就要出

原始玩法為，可以不斷的喊pass，只是有牌可出時，不能喊pass。一開始每個人發50個籌碼，每pass 1次時，拿出1個籌碼。最贏的人，可以拿回pass過的全部籌碼，還有其他人要再交出和剩餘手牌張數相當的籌碼出來。只要其中1個玩家把牌出盡了，遊戲就此結束。

◆最佳人數 4～5人（2～8人也OK）

神經衰弱 （Concentration）

冷靜和記憶力是勝利的關鍵

難易度
A

能力
記憶力
注意力

分類
暫停型

使用紙牌　**1副52張牌（除去Joker）**

遊戲的勝負
牌收集最多的人，贏牌。

遊戲開始

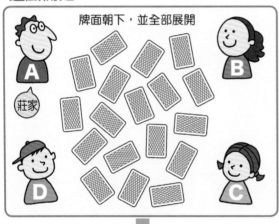

牌面朝下，並全部展開

A
莊家

B

D

C

發牌方式

不發牌，牌面全部朝下，並展開在牌桌上。注意不要讓2張牌重疊在一起。

1 **START**

從莊家（dealer）左側的人開始進行遊戲。輪到自己（參照第23頁）時，先翻開1張，讓全部的人都看得到。接著，再翻開一張，也秀給大家看。

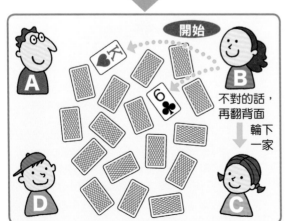

開始

A

B

D

C

不對的話，再翻背面

↓
輪下一家

2

翻開的2張牌，如果是不同點數（數字）時，再把牌翻成背面，然後換左側的玩家。若是同點數（例如8和8、J和J），就可以把2張牌收回來，算做自己的得分。然後，再繼續翻開下2張牌，並確認是否為同點數。

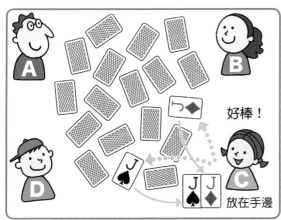

好棒！

放在手邊

3

如果翻開的2張牌，非同點數時，再把牌蓋回去，換左側的下一家進行遊戲。

我贏了！

拿的牌愈多的人，勝利

4　FINISH!

重複上述玩法，直到桌牌全被拿光為止。最後拿的牌愈多的人，贏牌。

 必勝訣竅　**用自己最容易記的方式，牢記牌的位置**

從離自己近的地方開始翻牌，或是用自己比較容易記住的方式來翻牌，這樣會比較有效率。還有，先翻開比較不確定的牌，然後再翻有把握的牌，如此可以提高勝算。

另類玩法

湊到4張才能拿牌

也有不湊到4張不能拿牌的遊戲規則，難度更高。翻開2張同點後，再翻第3張，也相同後，才能翻第4張。4張要全部同點數，才能成為1組，並拿回來，之後再繼續翻開下一次的2張牌。

33

◆最佳人數 4～5人（3～7人也OK）

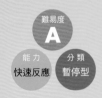

難易度 **A**

能力 快速反應

分類 暫停型

1234 （Donky）

瞬間反應是勝利的關鍵

1
2
3
4

使用紙牌	參與者的4倍（如果是5人，就用A、2～5各4張）。即準備參與者份數的1組4張同點牌（任何數字都可以）組。
其他	比總參與者份數少1個籌碼（用彈珠也可以）計分表

【遊戲的勝負】
湊齊同點數（數字）的4張牌，就可以拿回籌碼。

遊戲開始

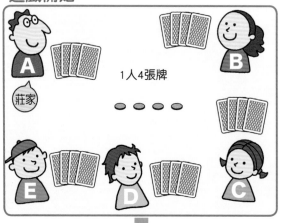

1人4張牌

莊家

發牌方式

莊家（dealer）依順時鐘方向，從左側開始發牌，1人1次1張，每人發4張。

1 START

首先，放少許的籌碼在牌桌上後，全部的人先查看自己的手牌（如果手中有4張同點牌，即可拿回桌上的籌碼）。再從手牌中選出1張牌，牌面朝下，然後，大家一起喊「1、2、3！」的同時，把牌放在右側的人容易拿到的地方。

2

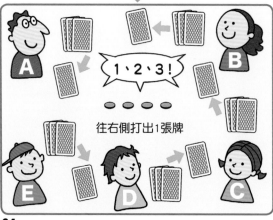

1、2、3！

往右側打出1張牌

每個人，馬上拿起左側來的牌，放進手牌裡，並確認。如果有4張同點牌，就可以拿回牌桌上的籌碼。沒人拿籌碼時，再從自己的手牌中選出1張牌，一起喊「1、2、3！」的同時，把牌交給右側的人。

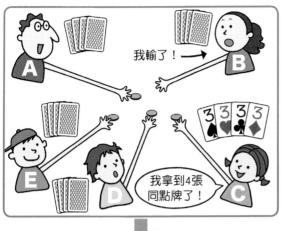

我輸了！ →

我拿到4張
同點牌了！

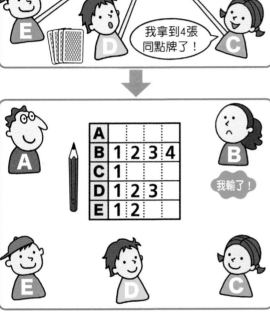

我輸了！

3 FINISH!

4張手牌如果全是同點數，就可
以拿回桌上的籌碼。只要誰拿走
了中間的籌碼，其他的人不管有
沒有4張同點牌，也可以搶剩下
來的籌碼。預先準備的籌碼比
參與者少一個，所以一定有一個
人是拿不到籌碼的。沒拿到籌碼
的人，就輸牌。然後，第一個拿
到籌碼的人，把牌翻給其他人確
認，以示證明。如果根本不是同
點數時，就算此人輸牌。

4

輸的人，在計分表上，記上
「1」，再進行下一局的遊戲
（參照第23頁）。籌碼再放回中
央，牌洗好（參照第22頁）後，
再重新發牌。

同一個玩家，第1次拿不到籌
碼，記上「1」，第2次拿不到，
記「2」，第4次再拿不到，就變
成了「1234」，就表示這個玩
家是這場遊戲的大輸家，而遊戲
也閉幕。

必勝訣竅 注意力集中在他人的舉動上，
而不是湊4張同點牌

必須非常時時刻刻注意他人的
一舉一動。有時候（如果行有
餘力的話）也可以假裝去拿籌
碼，以便牽制他人的動作。

小建議

也可以用「DONKY」來替代
「1234」。此時，因為是5個英
文字母，誰輸了5次，就結束遊
戲。

◆僅限2人

戰爭 （War）

最適合用來記憶點數（數字）

難易度 **A**

能力 運氣　分類 暫停型

使用紙牌	**1副52張牌（除去Joker）**

紙牌大小	**大小順序為A＞K＞Q＞J＞10＞9＞8＞7＞6＞5＞4＞3＞2＞（A）。A只比2小，K只比A小。Q比A和K小，J比A和K和Q小。總之，除了2以外，左邊的牌大於右邊的牌。**

遊戲的勝負

拿完對方牌的人，贏牌。也可以事先決定遊戲時間，時間一到，就遊戲結束，手牌愈多的人，則贏牌。

遊戲開始

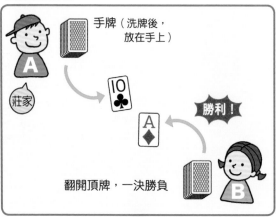

手牌（洗牌後，放在手上）

勝利！

莊家

翻開頂牌，一決勝負

發牌方式

隨意決定莊家（dealer），1人1次發1張牌，每人發26張。

1 START

洗牌時，不能看自己手中的牌，牌洗好後，牌面朝下，放在手裡（稱之為「手牌」）。然後一起翻開頂牌，並同時打出，馬上決勝負。

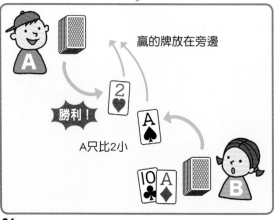

贏的牌放在旁邊

勝利！

A只比2小

2

2張牌中，牌面比較大的牌，贏牌。勝負決定後，贏的人就拿回牌面朝上的2張牌。

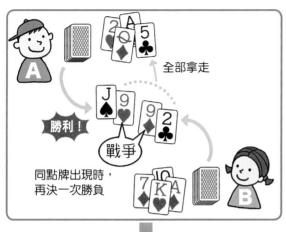

3

如果出現[像9和9、Q和Q]的同點（數字）牌，就要再翻1張牌來決定勝負，贏的人即可以拿回4張牌，並稱此為「戰爭」。又再出現同點牌（「戰爭」持續展開），再繼續翻牌，直到可以一分勝負為止。

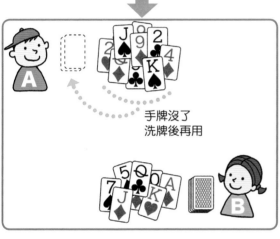

4 FINISH!

手牌用盡後，把贏來的牌，再重新洗一次，當做手牌，繼續玩下去。誰搶光了對方所有的牌，就贏得勝利。這個遊戲，比想像的還花時間，最好先決定遊戲時間，在時間範圍內，拿牌最多的人，贏牌。

必勝訣竅

不用作戰能力和拉鋸戰，靠的只是運氣而已

100%靠運氣的遊戲，沒有任何技巧可言。對手如果是小朋友，就偷偷的讓他多拿一些花牌，當他贏得勝利時，可就特別開心了。

另類玩法

發生「戰爭」時，中間多夾雜1張蓋牌

「戰爭」的情形發生時，先出1張牌面朝下的牌，然後再翻開下1張牌，並以這張牌來決勝負。這樣的玩法，搞不好可以用小牌釣回大牌，讓遊戲更緊張，更刺激。

◆最佳人數 4～5人（3～8人也OK）

吹牛
（I doubt it）
最適合幫助記住撲克牌順序的遊戲

難易度
A

能力
記憶力
拉鋸戰

分類
暫停型

使用紙牌	**1副52張牌（除去Joker）**
紙牌大小	**紙牌無大小之分，但有1、2、3…13、1、2…的順序之分。A：1，J：11，Q：12，K：13**

遊戲的勝負

最早出完牌的人，最贏。

遊戲開始

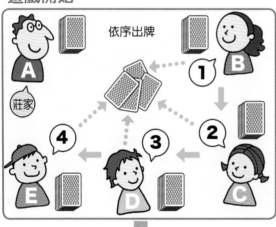

依序出牌

莊家

發牌方式

莊家（dealer）依順時鐘方向，從左側開始發牌，1人1次1張，把牌發完為止。有人多拿1張牌也沒關係。

1 START

莊家左側的人開始喊「1」，並從手牌中拿出1張以上的牌，牌面朝下，放在牌桌上。然後，依順時鐘方向，一邊喊著「2」「3」「4」，一邊打出蓋牌。「10」之後是「11」「12」「13」，「13」之後回到「1」。禁止用pass。

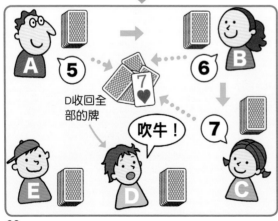

D收回全部的牌

吹牛！

2

任何人出完牌後，誰都可以喊「吹牛」來質疑牌的真偽。翻開被喊「吹牛」的牌，確認是否為出牌的人所喊的點數。例如，喊的是「8」，出的牌卻是「6」，東窗事發後，出「6」的人，必須把牌桌上所有的牌全部收回。如果真是「8」，喊「吹牛」的人就必須收回全部的牌。

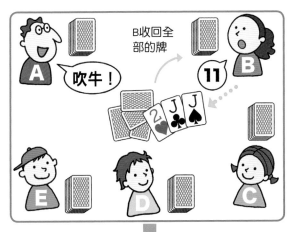

3

一次可以出數張牌。被喊「吹牛」後，翻開牌時，只要其中有1張牌和喊的點數不同，出牌的人就必須把桌牌全數收下。

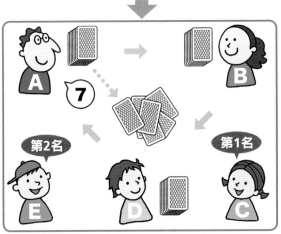

4 FINISH!

手牌最快沒有的人（若最後的牌，被喊「吹牛」時，並且真的是「吹牛」的話，就不能算是脫手（參照第25頁）贏牌。依手牌出完的先後次序，排贏牌順位。注意，有人退出遊戲時，輪流喊的數字會遞補而上。

必勝訣竅 先處理掉可能不會輪到的數字

喊的數字是依照順序輪替的，所以可以事先算出輪到自己時的數字為何。例如，參與者有6家，喊A的人，下一次就是喊7，接下來是K、6、Q、5、J、4…。先處理掉不會輪到的數字，才能提高勝算。

小建議

人數變少後，就比較不好玩。大概最後剩下3個人，就可以把遊戲結束。

◆最佳人數 4人（2～6人也OK）

最後一張

日本獨創的懷古遊戲

難易度
B

能力
運氣
戰鬥力

分類
暫停型

使用紙牌 **1副52張牌（除去Joker）**

紙牌大小 **大小順序為A＞K＞Q＞J＞10＞~＞2**

遊戲的勝負
最早出完手牌的人，最贏。

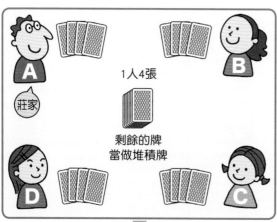

1人4張

剩餘的牌
當做堆積牌

發牌方式

莊家（dealer）依順時鐘方向，從左側開始發牌，1人1次1張，每人發4張。剩餘牌當做堆積牌（參照第24頁），放在桌牌中央。

遊戲開始

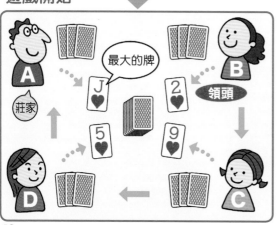

最大的牌

領頭

1 START

從莊家左側的人開始，由手牌中任意出1張牌。稱之為「領頭」（參照第25頁）。之後，依順時鐘方向，必須打出與頭家相同花色（組牌）的牌。例如，頭家出的是♥，接下來的人就必須出♥。全部人各打出1張牌後（這些牌都成為捨棄牌），其中牌面最大的玩家，就當下次領頭。

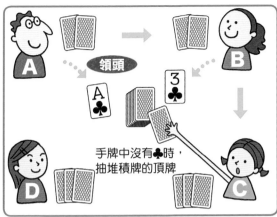

手牌中沒有♣時，
抽堆積牌的頂牌

2

如果沒有和領頭同花色的牌，就抽堆積牌的頂牌。抽到的牌和領頭出的牌花色相同時，即可打出，若不是，再繼續抽下1張牌。堆積牌抽完了，也沒有手牌可出時，就必須回收所有牌桌上出過的牌。而下一次的領頭還是同一人。

以後，只要是沒有堆積牌，又沒有和頭家同花色的牌，就必須回收所有牌桌上出過的牌。只要有人回收所有牌桌上出過的牌，下一次的領頭就還是同一人。

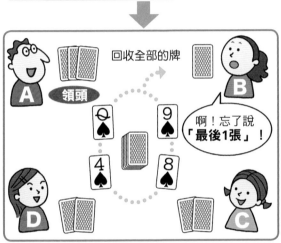

回收全部的牌

啊！忘了說
「最後1張」！

3 FINISH!

打出最後一張牌的人，就算脫手。注意，出倒數第2張牌時，必須喊「最後1張」。如果忘了喊，就必須把此次大家打出的牌（人數份）全部收回來。此時也是打出牌面最大的人，就當下一次的領頭。堆積牌拿完後，此次的領頭也是下一次的領頭。

必勝訣竅 先出手牌中花色最多，
點數最小的牌

先出手牌中花色最多，點數最小的牌。還有，千萬不要忘記喊「最後1張」。

小建議

遊戲是禁止有牌卻不出，還刻意去拿堆積牌，或是從堆積牌抽的牌，明明可以出牌，卻暗藏不出牌。

◆僅限2人

41

（Forty one）

雙雙入迷的加法遊戲

難易度 **A**

能力　分類
計算能力　博奕型
運氣

使用紙牌	1副52張牌（除去Joker）
紙牌點數	A：1，點牌：牌面點數，J：-1（負1），Q：0，K：與上1張牌同點數
其他	籌碼大約60個

遊戲的勝負

4局結束後，籌碼拿最多的人，贏牌。要拿到籌碼的方式為，加上自己出的牌之後，總合為1、11、21、31、41時，還有讓對方喊pass時。

★這個遊戲，1局發4次牌。每1次稱為1輪牌。即1局有4輪。

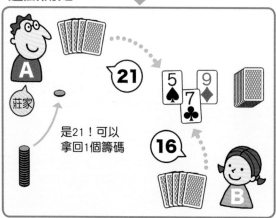

每人發6張牌後，再翻開1張牌

起牌

堆積牌

籌碼堆

莊家

A

B

遊戲開始

是21！可以拿回1個籌碼

21

5♠ 7♣ 9

16

莊家

A

B

發牌方式

莊家（dealer）發給對方，1人1次1張，共6張牌。然後翻下1張牌（即第13張・稱之為「起牌」，並放在靠近中央略左的位置。籌碼放在牌桌一角（稱之為「籌碼堆」，每得分一次，就可以從籌碼堆拿1個籌碼。

1

剩牌放在一旁，稱之為堆積牌，留到下1輪（參照第23頁）再使用。

2 START

從莊家對家開始進行（當起牌是A時，莊家可以馬上拿回1個籌碼，接著輪對家出牌）。進行方式是，喊出上家說的數字和自己要出的牌的總合。例如，起牌是9，自己出的是7，就喊總合的「16」。接著，若莊家出5，莊家就必須喊「21」。

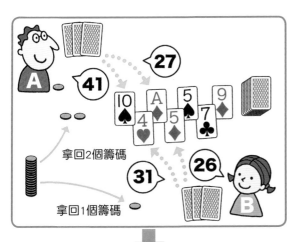

3

當加上自己出的牌的總合為1，11，21，31的任一數字時，就可以從籌碼堆中拿回1個籌碼。如果是41，就可以拿回2個籌碼。

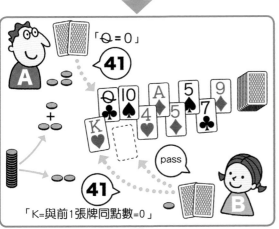

4

不能出總合超出41的牌。沒有牌，就pass。有牌出，就必須出牌，不能pass。對家一喊pass，就可以拿回1個籌碼（但是，最後1次pass，不用給籌碼）。Q是0，當總合是41時，也可以出Q牌。在Q之後，還可以再出K，因為前1張牌是0，所以可以出K。

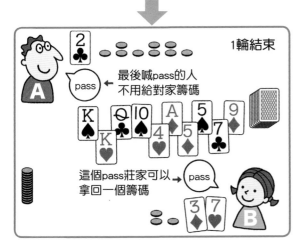

5

如果2家都pass，都沒牌出時，就表示這1輪結束了。然後，把手牌翻開，和已經出過的牌，一併撤開。如此，每1輪各用13張牌。

43

第4輪

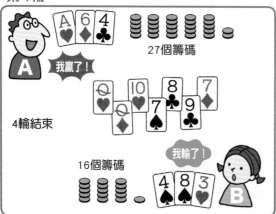

27個籌碼

我贏了！

4輪結束

我輸了！

16個籌碼

6 FINISH!

1輪結束後，換莊家。不需要洗堆積牌，依照先前的【發牌方式發牌】。繼續進行遊戲，直到第4輪（每人當過2次莊家），堆積牌也剛好發完。最後，比較雙方的籌碼數，籌碼多的一方，就贏得1局（參照第23頁）。

●起牌是J時

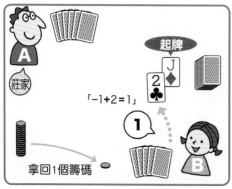

起牌

「-1+2＝1」

拿回1個籌碼

起牌是J時，從-1開始，此時不能拿回籌碼。接著出2，合計為1，可以拿回1個籌碼。另外，如果總和是32時，出J，就成了31，可以拿回1個籌碼。之後，再出Q，還是31，也可以拿回1個籌碼。接下來，出K（K此時代表0），仍然可以拿回1個籌碼。

●起牌是K時

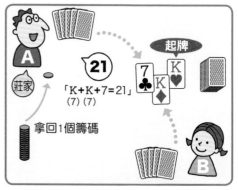

21

「K+K+7＝21」
(7) (7)

起牌

拿回1個籌碼

起牌是K時，K的點數就和下1張牌同點數。例如，起牌K的下1張牌是5，總和即為10。起牌K，下1張也是K時，接下來的牌就成了3倍。例如，出K→K→7牌時，就等於是7→7→7，總和為21點，就可以拿回1個籌碼。

必勝訣竅 出牌的順序為，
大點數→小點數

先出大點數的牌，把小點數留在手裡，盡量逼對家喊pass。但要注意，自己不要被逼得喊pass。10雖然是最大的點數，可是如果在對家得分後，打出10，就可以得分。因此，最好一開始就留著備用。

小建議

這是一個加到41的遊戲，非常適合小學生的心算演練。

專欄1 世界的撲克牌 · 1

拉丁式撲克牌

14世紀，在義大利北部誕生。目前世界上，
只有「拉丁式撲克牌」仍保有撲克牌的原始風貌。

✱ 義大利（羅馬地區）的紙牌

♠A　　　♥7　　　♠J　　　◆Q　　　♥K　　　背面

此牌的特色是點牌只到7為止，張數有
40張牌。理由是有很多像「斯克波內
（Scopone）」（第92～95頁）的遊戲，
用40張牌就可以玩。♠用劍、♥用聖杯、
◆用金幣、♣用棍棒來表示。K是國王、Q
是騎士、J是士兵的圖案。

✱ 西班牙的紙牌

♠A　　　♥7　　　♣J　　　◆Q　　　♠K　　　背面

西班牙和葡萄牙紙牌的最大特色是，沒
有10的牌（圖片的10是J，11是Q，12是
K），張數有48張牌。♠用劍、♥用聖杯、
◆用金幣、♣用棍棒來表示。K是國王、Q
是騎士、J是士兵的圖案。

◆最佳人數 3人（2～5人也OK）

米奇

玩到最後1張牌都能讓人七上八下，一種「拉鋸戰」的魅力

難易度 A

能力 作戰能力 運氣

分類 博奕型

使用紙牌 1副52張牌＋Joker2張（可放2～4張）如果沒有Joker，可用A替代。此時，2就成了最小點數。本遊戲用3張Joker

其他 計分表

遊戲的勝負
比其他玩家，排成1列的張數愈多，愈贏。

發牌方式

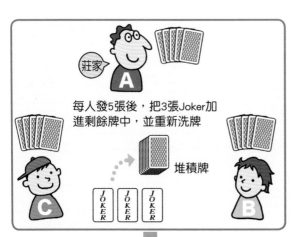

每人發5張後，把3張Joker加進剩餘牌中，並重新洗牌

堆積牌

JOKER JOKER JOKER

莊家（dealer）洗好沒有Joker的52張牌後，依順時鐘方向，從左側開始發牌。1人1次1張，每人發5張牌。然後，再把3張Joker加進剩餘牌中，再重洗一遍。並牌面朝下，放在中央，當做堆積牌。

遊戲開始

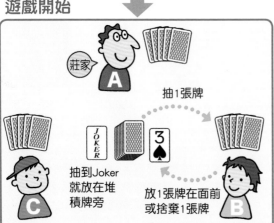

抽1張牌

JOKER

3♠

抽到Joker就放在堆積牌旁

放1張牌在面前或捨棄1張牌

1 START

從莊家左側的人開始，依順時鐘方向，輪流出牌。輪到自己時，先拿1張堆積牌的頂牌，放進自己的手牌裡（如果拿到的是Joker，即翻開Joker，並放在堆積牌的旁邊，再重新拿張堆積牌的頂牌）。從6張手牌當中，選1張牌，放到自己前面或捨棄。剛拿到的牌，也可以馬上捨棄。

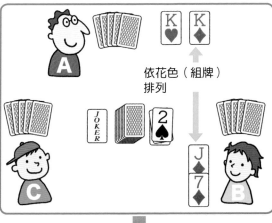

2

放在自己面前的牌，依花色排列，♠就排列♠，♥就排列♥，各花色（組牌）一定要由大到小的順序排列[由大到小的順序為，K最大，然後是Q、J、10、9的排序，A是最小的牌。例如，可以排成♦Q、♦9、♦6，但不可以排成♦Q、♦6、♦9]。
捨棄的牌，牌面朝下，放在堆積牌的旁邊，砌成一個捨棄牌堆（參照第24頁）。一旦變成了捨棄牌，就不能再用。

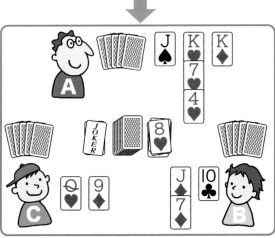

3

按照順序，每家抽1張堆積牌，再從手牌裡，打出1張牌在面前或捨棄1張牌到捨棄牌堆。每家可以在自己面前，由大到小，排成0～4列。

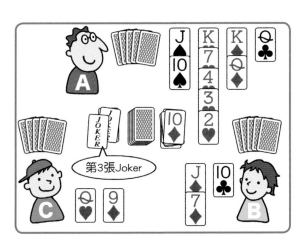

4

第3張Joker出現時，抽到的人，把Joker翻成正面，並疊在其他Joker上。從此，就不能再從堆積牌上拿牌。所有的參與者只能從自己手牌當中選牌，決定是要排在自己面前的排列裡，或是當成捨棄牌。如此，5圈後，大家的手牌就會殆盡。到此，1局（參照第23頁）即結束，開始計分。

47

計分

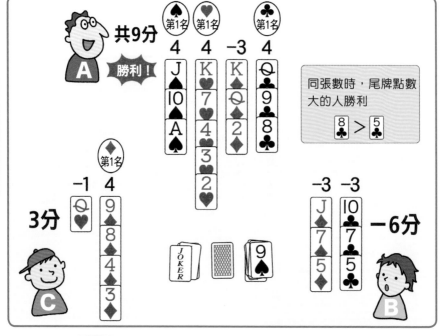

共9分

勝利！

A

第1名 第1名 第1名

4　4　-3　4

同張數時，尾牌點數大的人勝利

♣8 > ♣5

第1名

-1　4

3分

C

-3　-3

-6分

B

JOKER

5 FINISH!

比較各個花色，排列張數最多的人，得4分。其他同花色的玩家，則依排列的張數，扣其點數。

如上圖，A和B的♦有3張，C有4張，因此♦張數最多的C得4分，A和B依照其張數，即-3分。

如果是同張數，比較此列最尾牌的點數大小，點數大的贏。例如，A和B的♣都是3張，A的最尾牌是♣8，比B的♣5大，因此是A的勝利。A得4分，B是-3分。

4種花色各自結算後，總和最高的玩家，贏牌。進行完參與者人數的局數（4人就是4局）後，總分最高的人，贏得這場遊戲的勝利。

必勝訣竅 每個花色各有13張，注意手牌和對方的張數

一定要出開頭的K和Q。當做捨棄牌是比較安心，可是會肥了別人。因此，不到最後關頭，還是不要放棄這些牌。當只剩下手牌決勝負時，自己比較有勝算的花色，最後才開始出牌，會比較容易讓對方減分。

另類玩法

以A代替Joker

Joker只有1張時，可以用A替代Joker。拿到A時，馬上放到堆積牌旁，並再抽1張牌。第4張A出現之後，只能用手牌來打。此時，排列的最大點數為K，最小則為2。

日耳曼式撲克牌

以德國為中心，廣泛流傳於瑞士、奧地利、
波蘭等國的紙牌，並盛行於16世紀。

＊德國（福朗根地方）的紙牌

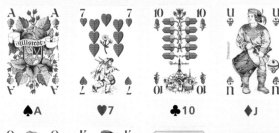

♠A　　♥7　　♣10　　♦J

♠Q　　♥K　　背面

特色為沒有2～6的點牌，張數只有32張。
32張牌的遊戲，有德國代表性的「斯卡特
牌（Skat）」。♠用葉子、♥用心臟、♦用
鈴鐺、♣用橡樹子來表示。K是國王、Q是
士官長、J是下士的圖案。

＊瑞士的紙牌

♠A　　♥7　　♣10　　♦J

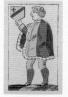 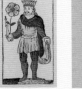

♠Q　　♥K　　背面

沒有2～5的點牌，張數只有36張。用36
張牌可以玩「亞斯（Jass）」的遊戲。♠
用盾（紋飾）、♥用野玫瑰、♦用鈴鐺、
♣用橡樹子來表示。K是國王、Q是士官
長、J是下士、10是旗子的圖案。

◆最佳人數 4～5人（2～9人也OK）

高爾夫

敏銳的感覺，刺激的滋味

難易度 **A**

能力：運氣、判斷力

分類：暫停型

使用紙牌 2～5人用1副52張牌（除去 Joker）5～9人用2副104張牌（5人時，兩者皆可）

紙牌點數 A：1，2：-2，3～9：牌面點數，10：0，花牌（J、Q、K）：10。請特別留意，10表示0。

其他 計分表

遊戲的勝負

自己手牌（但是，並不拿在手裡）的總和最小的人，勝利。

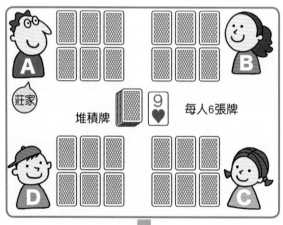

堆積牌 每人6張牌

遊戲開始

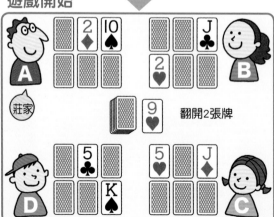

翻開2張牌

發牌方式

莊家（dealer）依順時鐘方向，從左側開始發牌。1人1次1張，每人發6張。玩家不能先看發下來的牌。剩下來的牌，牌面朝下，當做堆積牌，放在中間。並翻開頂牌，放在堆積牌旁，此牌成為「捨棄牌堆」（參照第24頁）的第1張牌。

1 START

如圖所示，排列發下來的6張牌。

2

接著，全部的玩家同時從手牌的6張牌當中，隨便選喜歡的2張牌，並翻成正面。

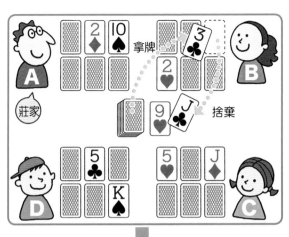

3

從莊家左側的人開始，輪到自己時，拿堆積牌的頂牌，或捨棄牌堆的頂牌。拿堆積牌的頂牌時，需馬上翻開示眾，然後決定是放在捨棄牌堆上，還是與自己的手牌交換。若是拿捨棄牌堆的頂牌時，只能和自己的手牌交換。左圖是拿堆積牌的♣3，然後丟掉自己手牌的♣J。

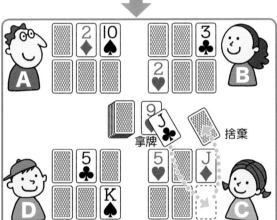

4

6張手牌的總和愈小的人，最贏。另外一個重要的規則是，上下牌的數字相同時，就化為0（左右的牌不行）。還有要留意的是2的牌，2雖然為-2，但是並排在上下位置時，就變成0，損失較大。

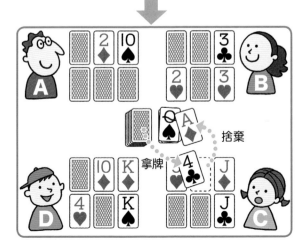

5

6張手牌裡，交換背面牌的次數愈多，正面牌也就相對增加。換牌時，背面牌一翻成正面以後，即使是2或10或A的"好牌"，也必須要割愛，丟牌出去。這一丟牌，就讓左側的人漁翁得利。

51

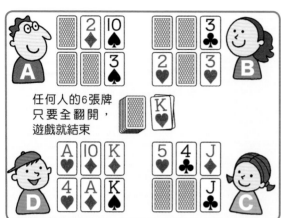

任何人的6張牌
只要全翻開，
遊戲就結束

計分

A 27分 18 6 3

6分 5 1 0

B 8分

勝利！
3分 3 0 0

7 0

D A 10 K 4 A K

5 4 J 2 4 J C

6

其中任何玩家的手牌只要全部翻成正面，這局就結束。此時，參與者翻開全部的手牌，然後開始計分。

● 如果沒有堆積牌時
（5人用1組52張牌時，比較容易發生）

抽到堆積牌最後1張牌的玩家，把此牌放在捨棄牌堆上，若下家不拿（如果下家拿牌，然後丟出1張捨棄牌，其下家不拿此捨棄牌時），這局就到此結束。

7 **FINISH!**

依照人數，決定局數（6人就是6局）。總分最少的人是第一順位，然後再按照順序排名。同點數，同一順位。

計分結果

A→27分（從左開始18＋6＋3）
B→8分（從左開始7＋1＋0）
C→3分（從左開始3＋0＋0）
D→6分（從左開始5＋1＋0）

必勝
訣竅
上下牌收集同點數，花牌千萬不要落單

請牢牢記住，上下2張牌是同點數時，就可以歸0。還有，千萬不要讓花牌落單在上下的位置。另外，不要亂捨棄下家想要的牌。當然，還是以自我利益為優先考量。

另類玩法

本來K是0分，10是10分

原始玩法是，K是0分，Q是10分。因為容易混淆，這裡把點數顛倒過來。

現代撲克牌

18世紀在法國誕生，有♠、♥、♦、♣花色（組牌）的紙牌，
經由英國，傳到美國，然後廣泛流傳到世界各地。

不同於拉丁＆日耳曼式撲克牌之處為，張數是52張，並含有Joker。A、K、Q、J的文字，各國有所差異。

＊瑞典的紙牌

♠A　　♥7　　♣10　　♦J　　♠Q　　♥K　　JOKER　　背面

蘇聯紙牌的特色為，用俄文的J、Q、K的第一個字母來標記J、Q、K牌。Joker的圖樣也五花八門。

＊蘇聯的紙牌

♠A　　♥7　　♣10　　♦J　　♠Q　　♥K　　JOKER　　背面

蒙古製造的現代撲克牌。在蒙古，利用"羊踝骨"玩的遊戲非常盛行。因此，也經常被用來當做撲克牌的圖樣。

＊蒙古的紙牌

♠A　　♥7　　♣10　　♦J　　♠Q　　♥K　　JOKER　　背面

◆僅限2人

速度接龍（Quick Relay）

比反應，用速度決勝負！

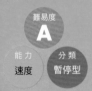

難易度 **A**

能力 速度　分類 暫停型

使用紙牌 1副52張牌（除去Joker）

> **遊戲的勝負**
> 手牌最早用完者，贏牌。

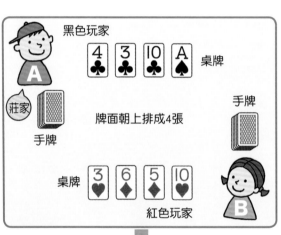

黑色玩家 ♣4 ♣3 ♣10 ♠A 桌牌

莊家 手牌

牌面朝上排成4張

手牌

桌牌 ♥3 ♦6 ♦5 ♥10

紅色玩家

發牌方式

將52張牌分成紅色花色（♥♦）26張和黑色花色（♠♣）26張。紅色玩家洗黑色牌，黑色玩家洗紅色牌，然後交換，並單手拿牌。接著，在自己面前，橫向翻開4張牌，稱之為「桌牌」。剩餘牌當做自己的手牌。

遊戲開始

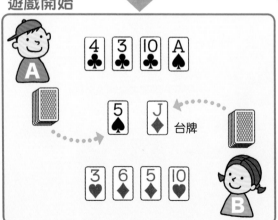

♣4 ♣3 ♣10 ♠A

♠5 ♦J 台牌

♥3 ♦6 ♦5 ♥10

1 START

翻開手牌的頂牌，並放在彼此桌牌之間，稱之為「台牌」。

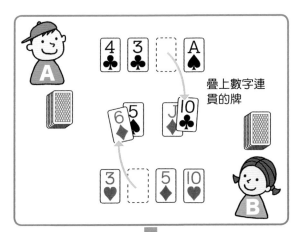

2

看到自己的桌牌和台牌，有"數字連貫的牌"，馬上把桌牌疊到台牌上面。並立即翻開1張手牌的頂牌，遞補桌牌空缺的位置。所謂"數字連貫的牌"指的是上下連接的牌，例如5就是4或6，J就是10或Q，而A和K是上下連貫的牌。

疊上數字連貫的牌

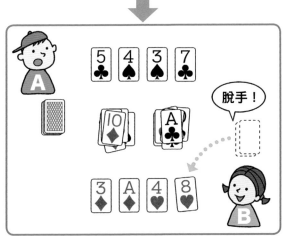

3

台牌疊得愈快的人，勝利。台牌有A，正要出黑色2的玩家，比出紅色K的玩家晚一步時，出黑色2的玩家就必須把牌乖乖地放回桌牌裡。自己的手牌全上場了，就馬上喊「脫手！」。誰最先喊「脫手！」的人，就贏牌。

脫手！

必勝訣竅 對家也有同點牌時，誰先搶到先機，誰就贏牌

要先在腦海裡訓練，馬上可以反應出1個數字前後會出現的牌。行有餘力，再觀察對家的動向。如果對家也有同點牌，一定要搶得先機。只有自己才有的牌，可以暫緩出牌。

小建議
這個遊戲的玩法，因為非常容易損毀紙牌，所以並不太推薦。最好準備一副專用的，而且已經玩舊的牌。

◆僅限2人

爾虞我詐

用13張牌展開一場 "爾虞我詐" 的遊戲

難易度
A

能力
拉鋸戰
推理能力

分類
博奕型

使用紙牌	13張。只用1種花色（組牌·任何皆可）的13張紙牌
其他	計分表

遊戲的勝負

猜測蓋牌是什麼牌？猜中的人就贏，猜錯了就輸。

發牌方式

莊家（dealer）從對家開始發牌，1人1次1張，每人發6張牌。剩下的1張，牌面朝下，放在中央，誰都不能看。

各發6張牌
最後1張，牌面朝下

遊戲開始

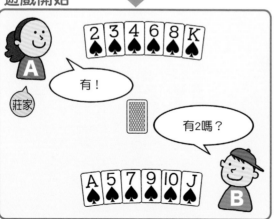

1 START

從莊家的對家開始，輪流進行。輪到的人，看自己的手牌後，問對家問題。例如，「有7嗎？」。被問的一方必須誠實地回答，有就回答「有！」，沒有就回答「沒有！」。

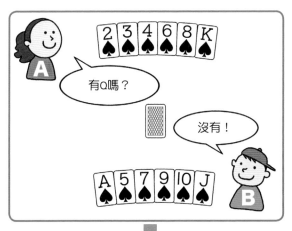

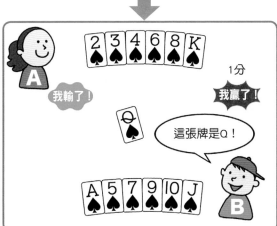

2

接著，輪到剛回答完的人提問，但不可以問同樣的問題。

3

如果確定蓋牌的數字，便可以跳過提問，直接猜數字。猜的時機不是在提問之後，而是在回答對方的問題之後，才能說「這張牌是Q！」。

4　FINISH!

然後，翻開蓋牌，確認是否為猜的數字（此時為Q）。如果真的是Q，猜中的人就贏。如果不是，對家勝利。

猜對了，得1分。猜錯了，對家得1分。再換莊家，重複進行遊戲。在遊戲一開始，可以先說好幾局決勝負。

必勝訣竅　故意問對家自己手牌的數字，混亂對方推理的思緒

也可以故意問對家，是否有自己手牌的數字。自己手牌有J，也可以問對家「有J嗎？」。對家一定回答「沒有！」。讓對家誤判蓋牌是J，搞不好就能因此而贏牌。

小建議

1局大約3分鐘，先拿到3分的玩家，贏得遊戲的勝利。一場遊戲也差不多只有十幾分鐘而已，速戰速決。雖然如此，卻是一個需要兼備推理和拉鋸戰能力的遊戲。

◆僅限2人

金拉密

好玩到欲罷不能，雙人遊戲的最高境界

難易度
B

能力
推理能力
運氣

分類
拉密型

使用紙牌	**1副52張牌（除去Joker）**
紙牌點數	**花牌（K、Q、J）：10，9～2 ：牌面點數，A：1**
其他	**計分表**

遊戲的勝負

用手牌湊成 "3張以上的組合"，
不能湊成組合的其他牌的總點數
愈少的人，就贏牌。

發牌方式

莊家（dealer）從對家開始發
牌，1人1次1張，每人發10張。
然後，翻開1張牌，放在中央。
其他剩餘牌，牌面朝下，當做堆
積牌，放在翻開牌的旁邊。

手牌的排列方式

依點數（數字）大小排列，比較容
易找牌（參照97頁）。A不排在K的
旁邊，而在2的旁邊。

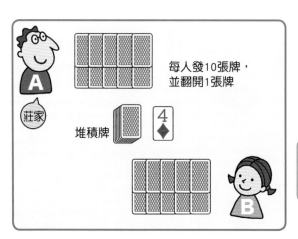

每人發10張牌，
並翻開1張牌

堆積牌

●「3張以上的組合」

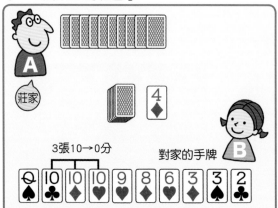

3張10→0分

對家的手牌

3張或4張同點數的組合，就當做
0分。另外，順子（連續3張以上
同花色[例如♠Q♠J♠10]，參照
第25頁）也是0分。但是，同花
的A和K不是連續的牌。左圖表
示為對家（莊家的對手）的手牌
裡有3張10，因此3張的總和為0
分。

遊戲開始

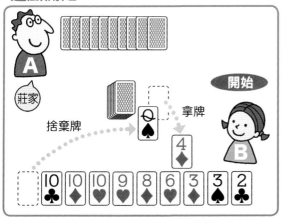

1 START

從莊家的對家開始，輪流進行。先判斷是否要拿已翻開的牌。若不拿，就喊[pass]，然後換莊家玩。若拿的話，把牌插進手牌裡，並從手牌換出另1張牌，翻開，放在剛才拿牌的位置，再換莊家玩。

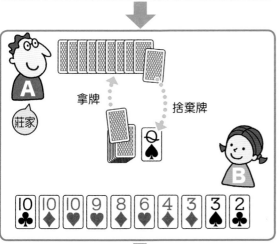

2

輪到莊家時，可以選擇拿剛才對家捨棄的牌，或是堆積牌的頂牌，然後，再捨棄1張牌（如果對家pass時，也可以拿最早被翻開的牌）。

如果拿的是堆積牌的頂牌，也可以直接捨棄不要。

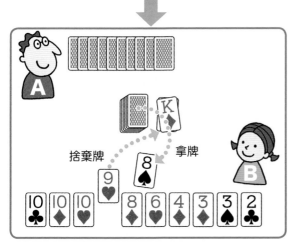

3

重複"拿1張就丟1張"的動作，目的在把手牌調整成好牌。所謂的好牌是指，擁有較多的"3張以上的組合"的手牌。

●喊「Knock」時

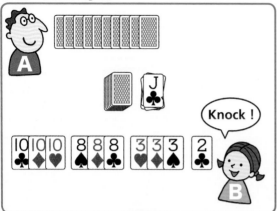

4

如果，除了湊成3張牌以上的組合之外，把不成組合的其他牌的總點數相加，若是在10以下時，就可以喊「Knock」，以終結遊戲（也可以選擇不喊Knock，讓遊戲持續下去）。喊Knock的玩家，必須翻開自己的手牌，確認組合與點數是否正確。

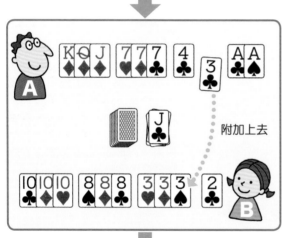

附加上去

接著，被喊Knock的玩家，也翻開牌面，確認組合與點數。還有，被喊Knock的玩家還可以把不成組合的其他牌附加到喊Knock的玩家的手牌裡。例如，喊Knock的玩家有♠3♦3♥3的組合，被喊Knock的玩家就可以把自己的♣3附加上去，以減少自己剩餘牌的點數。

計分

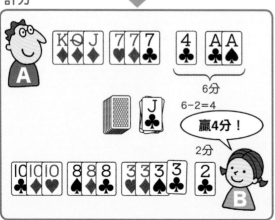

6分

6-2=4

贏4分！

2分

5

然後，比較雙方剩餘牌的點數總和。總和低的玩家，贏牌。同點數時，喊Knock的玩家，輸牌。喊Knock的玩家贏牌時，彼此總和的差額，即為得分點數。例如，喊Knock的剩餘牌是♣2，被喊的是♠A、♣A和♣4，其結果為喊Knock的玩家得4分。

●喊「Knock」的玩家輸牌時

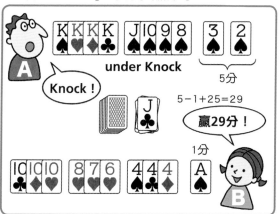

喊Knock卻輸牌時，贏的一方加碼25分。例如，因為剩餘牌只有♠2和♠3，所以就喊了Knock，可是對家剩餘牌竟然只有1張♠A而已。所以，最後結果是被喊的玩家，反而贏了29分。喊Knock卻敗北的玩家，稱之為「Under Knock」。

●喊「Gin」的玩家贏牌時

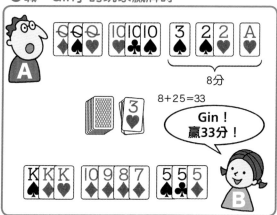

沒有任何剩餘牌，10張牌全部配成了對，特別稱此時的Knock為「Gin」。若贏牌，除了加上對方剩餘牌的點數之外，還有25分的紅利。另外，喊Gin時，不能做附加牌的動作，還有即使是同點數，喊Gin的玩家仍獲勝。無剩餘牌時，要立即喊「Gin」。

6 FINISH!

一決勝負後，輪替莊家。莊家洗牌，每人發10張，再翻開1張，從第1步驟開始重新進行遊戲。只要有任何一方得分超過100，遊戲就結束。達到100分以上的玩家，可再加紅利100分。贏得1局，加25分。總得分愈高的人就是最後的勝利者。同點數時，先達到100分的玩家，贏牌。

必勝訣竅 沒有辦法湊成組合時，從大點數開始丟牌，比較安全

留下比較有機會成為組合的牌。若沒有較大的差別，就從大的點數開始丟牌。愈早喊Knock，愈容易得高分。

61

◆僅限3人

鉤捕

勝負取決於◆的花牌！

Part
4
3
人
好
玩
遊
戲

鉤
捕

難易度 **A**

能力 作戰力 運氣

分類 博奕型

使用紙牌	1副52張牌（除去Joker）
紙牌大小	從大到小，K＞Q＞J＞10＞～＞2＞A
紙牌點數	只有有◆點數，K：13，Q：12，J：11，10～2：牌面點數，A：1
其他	計分表

遊戲的勝負

手牌中◆的點數牌愈多，且總點數最高的人，贏牌。

遊戲開始

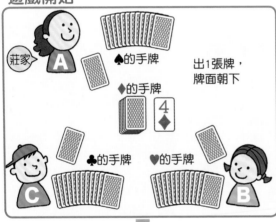

莊家 A

◆的手牌

♠的手牌

出1張牌，牌面朝下

◆的手牌 4◆

♣的手牌 ♥的手牌

C B

A♠

4分

勝利！ 6♣

拿回 4◆

3♥

C B

發牌方式

首先，依照花色（組牌）分組，1組各13張牌。除了◆牌之外，剩餘的♠和♥和♣牌，分給各家1組花色的牌，共13張牌。然後，把◆牌洗乾淨，牌面朝下，當成堆積牌，放在桌子中間。

1 START

其中任何1家（誰都可以）翻開中央的堆積牌的頂牌。再根據這張牌，從自己的手牌，打出1張牌，牌面朝下。

2

然後，一起喊「1，2，3！」，同時翻開自己出的牌。其中牌面最大的人，獲得中間的點數牌。3家已經打出的牌，不能再放回手牌裡，放在一旁。也就是說，手牌是一次性的，不能回收。

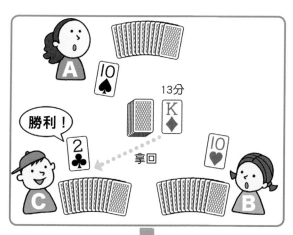

3

如果2家出的是同點牌，不管牌面大小，剩下的第3家可以拿回點數牌（放在中央的◆牌）。

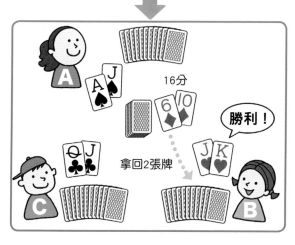

4 FINISH!

如果3家都出同點牌，就再翻開1張堆積牌。第2次贏牌的人，可以拿回2張牌。若最後一次決勝負時，3家都出同樣的牌，則誰都無法拿回任何的牌。

等堆積牌和手牌用完後（應該會同時沒牌），各家計算自己贏回的◆牌的點數，總和最高的人，贏牌。

必勝
訣竅

集中注意力在打出的牌
只要比別人的多1點即可

最有效率的勝利秘訣是，打出的牌只比別人的多1點。還有，注意別人所出的牌，盡量避免出同點牌。針對高點數的◆牌，必要時可以出A，故意輸牌。

另類玩法

K＝-3，Q＝-2，J＝-1

以◆K＝-3，◆Q＝-2，◆J＝-1的方式，以打出牌面最小的人（若其中2人為同點數，就由第3家拿回牌），拿回。此種玩法，更為刺激。如果3家都出同樣的數字，就再翻開1張◆牌，2張牌的總和為正數時，牌面大的人拿回牌，而總和為負數時，牌面小的人拿回牌。若為0時，全部的人捨棄1張手牌，並收到一旁。

◆最佳人數3人（2、3、4、6人也可以）

卡西儂

「花骨牌（花札）」的遠房親戚，一個深奧的遊戲

難易度 **B**

能力
作戰力
算術能力

分類
卡西儂型

使用紙牌	**1副52張牌（除去Joker）**
紙牌點數	**K：13，Q：12，J：11，10～2：牌面點數，A：1或14**
其他	**計分表**

遊戲的勝負

牌拿得愈多，特別是拿點數大的牌，只要超過21點就贏牌。

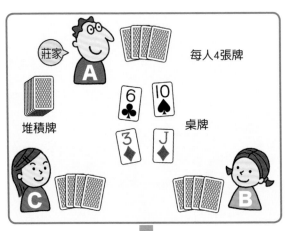

莊家

每人4張牌

堆積牌

桌牌

發牌方式

莊家（dealer）在1局中，發牌數次。1次稱之為1「輪」。2人玩時，1局有6輪，3人即4輪，4人即3輪。每輪發牌，依順時鐘方向，從左側開始發，每人發2張，並翻開2張牌放在桌面中央。同樣動作，再重複一次。每人發4張手牌，桌牌就有4張牌。剩餘的牌，牌面朝下，當做堆積牌，並放在一旁。當全部人的手牌用盡時，莊家再用堆積牌來發牌，每次發2張，共2次，每家手牌就有4張牌。第2輪以後，不再發桌牌。

遊戲開始

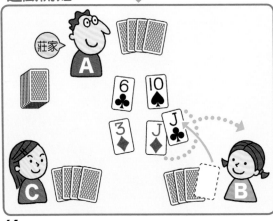

莊家

1 START

從莊家左側開始，依順時鐘方向進行遊戲。輪到自己時，打出1張手牌。只要打出去的牌和桌牌同點數時，就可以成「對子」，然後拿回2張牌[例如，打出手牌♣J，拿回桌牌♦J]。若桌牌當中已經有2張同點牌，就可以同時拿回來[例如，打出手牌♣8，拿回桌牌的♠8和♦8]。

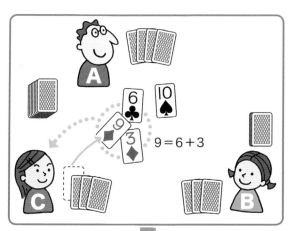

2

另外,也可以運用紙牌點數的總和,1次拿下數張牌。例如,桌牌有3和6(3+6=9),只要手牌有9,就可打出9,一併把3和6拿回來。注意,但是不可出2張以上的手牌。

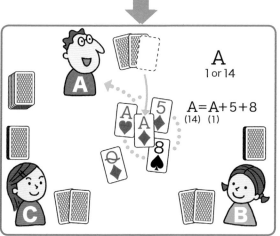

3

如果桌牌裡有A和5和8(1+5+8=14),就可以打出手牌A,拿回此3張桌牌。因為,A可以是1或14。

還有,若手中沒牌可出,就選1張手牌,翻開,放在桌面中央。也可以明明有牌可以出,卻出另1張牌,故意不拿任何牌。

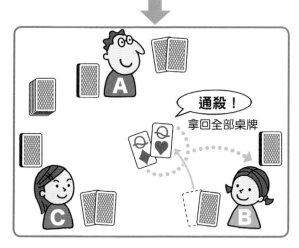

4

拿回全部的桌牌的動作,稱之為「通殺(Sweep)」。拿1次通殺,就多加1分(為了方便結算,通殺後,翻開其中的1張牌,放在一旁)。接下來,因為無桌牌,下家就必須從手牌當中,選1張牌,翻開,放在中央。

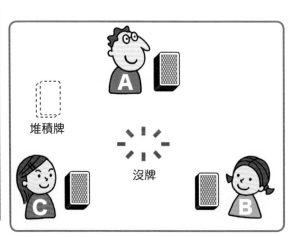

5

堆積牌和手牌都用盡時，1局結束，開始結算。如果，1局結束後，仍剩下誰都無法拿走的桌牌，則由最後拿下桌牌的人收回。

計分方式

①紙牌
　拿牌最多的玩家，得3分。第1名平手時，各得2分。

②方塊
　拿下◆牌最多的玩家，得1分。第1名平手時，各得2分。

③大卡西儂
　有◆10的玩家，得2分。

④小卡西儂
　有♠2的玩家，得1分。

⑤A
　有1張A的玩家，得1分。最多可得4分。

⑥通殺
　1次通殺，得1分。
　如果沒有通殺或平手時，總分則為11分

計分

勝利！

A

21分
（ 第1局 6分 ）
（ 第2局 10分 ）
（ 第3局 5分 ）

9分
（ 第1局 4分 ）
（ 第2局 2分 ）
（ 第3局 3分 ）

5分
（ 第1局 2分 ）
（ 第2局 0分 ）
（ 第3局 3分 ）

6 FINISH!

結算後，莊家換左側的人當，並進入下1局。如此，每局結束時，得分超過21點的玩家，就勝利。如果得分在21點以上的玩家，有2人以上時，得分較高的玩家，贏牌。若還是同分時，依照【計分方式】的①，②，③…的順序來比高低，首先達到高點數的玩家，就贏得這1局的勝利。

A牌愈多愈有利，
想辦法拿下♦10

用最好的組合形式，拿下更多
的牌。記住，A是最好的牌。
並注意，千萬不要錯過拿下♦
10（大卡西儂）的良機。

另類玩法

「Build」的規則

這裡介紹的卡西儂是被稱之為「皇家卡西
儂」的遊戲規則。卡西儂的遊戲上手後，
可以進階到「Build」的遊戲規則。例如，
桌牌有5，手牌有6和J，先出手牌6，疊
在桌牌5上方，然後喊「11」。如此，別
家就算有5或6，也沒辦法拿下這些牌。
只要有J就可以橫刀奪愛。「Build」必須
要有可以拿下牌的保證（此時為手牌的
J）。根本不能拿牌，卻用了「Build」的
方式，是違反規則的。反之，如果能善用
「Build」，就可以一次拿下許多牌回來。

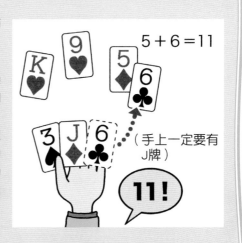

5＋6＝11

（手上一定要有
J牌）

11！

◆僅限3人（2～4人也可以）

拳鬥

內幕重重，非常好玩又有深度的遊戲

難易度
B

能力
作戰力
運氣

分類
1圈決勝
負型

使用紙牌	**32張牌（A、K、Q、J、10～7各4張牌）**
紙牌大小	**從大到小，A＞K＞Q＞J＞10＞～＞7**
其他	**計分表**

（遊戲的勝負）

贏得第7圈，且持籌碼最多的玩家，贏牌。

拳
鬥

遊戲開始

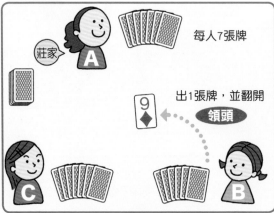

每人7張牌

莊家

出1張牌，並翻開
領頭

發牌方式

莊家（dealer）依順時鐘方向，從左側開始發牌。1人1次1張，每人發7張。剩餘的牌，暫且不在這圈用，先放在一旁。

（手牌的排列方式）

相同花色（組牌）放在一起，並按照大小順序排列，如此比較容易找牌（參照第97頁）。

1 START

從莊家左側的玩家開始，打出1張喜歡的手牌，牌面朝上（打出第1張牌的動作，稱之為「領頭」）。

2

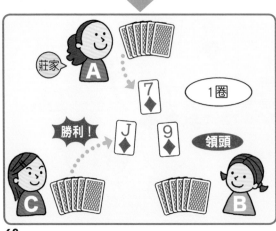

莊家

1圈

勝利！

領頭

依順時鐘方向，輪流打出1張和領頭相同花色的牌。參與者份數的牌都出來後（稱之為「1圈」，參照第25頁），牌面最大的玩家，贏得這圈牌。並把玩過的牌，移到一旁。

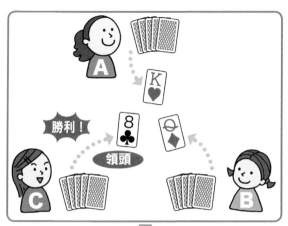

3

贏得1圈的玩家,就當下1圈的領頭。其他人,如果沒有和領頭相同花色的牌可出時,可以出別的花色牌,但是就不能贏牌。

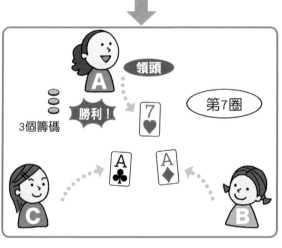

3個籌碼

4 ◄ FINISH!

大戰7圈後,決勝負。贏得第7圈的玩家,可以獲得1個籌碼。若第7圈是以8得勝時,可以得到2個籌碼,以最小牌7得勝時,就可以獲得3個籌碼。勝負決定後,換左側的人當莊家,並進入下1局遊戲。

本遊戲沒有明確規定必須打幾局,才能結束遊戲。因此,可以在遊戲開始時,先決定要玩幾局,或是先決定好籌碼的數量,籌碼耗盡後,遊戲便結束。

**必勝
訣竅**　戰勝第6圈,
　　　勇當第7圈的領頭

用7或8贏牌,就可以獲得3圈份或2圈份的籌碼。因此,想辦法如何在最後以7或8來贏牌。為了要在第7圈贏牌,第6圈則是重要的關鍵。若手牌不盡理想,可以用先輸的手段來逆轉勝。

小建議

規則非常簡單,習慣於「1圈決勝負」的玩家應該會喜歡這種有速度感的遊戲。另外,洗下1局牌時,不要忘了把上1圈沒有用到的牌也一起加進去洗。

◆最佳人數 3～4人（2～9人也可以）

耶尼布

先丟出牌的新鮮感和刺激

難易度
B

能力
作戰力
運氣

分類
拉密型

使用紙牌	2～5人，加2張Joker，共54張。6～9人，用2副108張牌。
紙牌點數	花牌（K、Q、J）：10點，10～2：牌面點數，A：1點，Joker：0點
其他	計分表

> **遊戲的勝負**
>
> 手牌點數總和在5以下時，就可以喊「耶尼布！」。最後總分最少的人，贏牌。

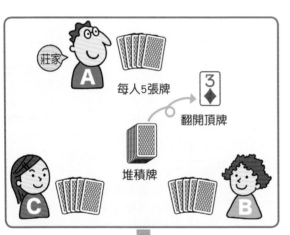

每人5張牌

翻開頂牌

堆積牌

莊家

A

3
◆

C

B

發牌方式

莊家（dealer）依順時鐘方向，從左側開始發牌。1人1次1張，每人發5張牌。剩餘的牌當做堆積牌，並翻開頂牌，放在莊家的左前方。

遊戲開始

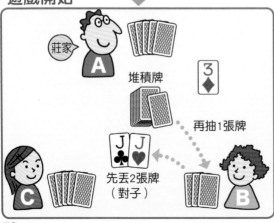

莊家

A

堆積牌

3
◆

再抽1張牌

J J
♣ ♥

先丟2張牌
（對子）

C

B

1 START

從莊家左側開始，依順時鐘方向，輪流出牌。輪到自己時，從手牌當中，丟1～5張牌到牌桌上，再從堆積牌的頂牌，或剛剛右側的玩家丟出來的牌當中，選1張牌放入自己的手牌裡。

如左圖，丟出♣J和♥J的對子，再拿回堆積牌的頂牌（如果想要◆3，也可以拿回◆3）。

●捨棄牌的原則和限制

①1張牌：任何牌都可以捨棄。

②2張牌：同點數（數字）的對子，就可以捨棄。例如，◆3和♠3，♠Q和♥Q的對子，即可一併捨棄。

③3張牌：同點數（數字）的三條，或是同花色（組牌）的3張順子，就可以捨棄，例如，♥6♥7♥8。順子的排列當中，K和A是屬於不連續的牌。

④4張牌：同點數的四條，或是同花色的4張同花牌，就可以捨棄。

⑤5張牌：同花色的5張牌，就可以捨棄。如果是用2副牌108張時，同點數的5張牌也可以捨棄，花色重複也沒關係。

2

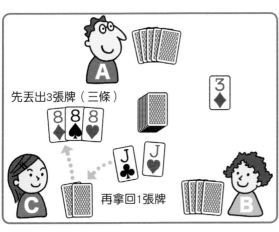

先丟出3張牌（三條）

再拿回1張牌

輪到自己時，先從手牌中選出要捨棄的牌。C玩家，先丟出手牌中可以湊成三條的◆8♠8♥8的3張牌。然後，再從右側玩家剛剛丟棄的2張牌中，選其中1張（♣J），並放進手牌裡。只要是符合遊戲規則，丟出幾張牌都可以。因為，僅拿回1張牌，所以丟得愈多，手牌愈少，就愈容易喊「耶尼布！」。

●如何出「Joker」？

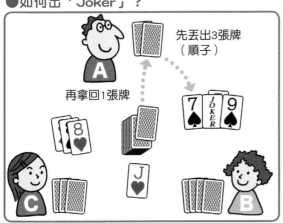

先丟出3張牌（順子）

再拿回1張牌

在順子（參照第25頁）牌組裡，Joker可以替代任何1張牌。但是，不能充當對子，三條或四條的任何1張牌。

●從3張以上的捨棄牌裡，如何選牌？

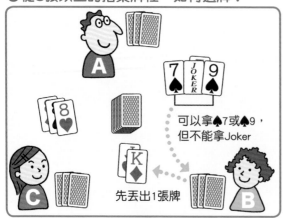

可以拿♠7或♠9，
但不能拿Joker

先丟出1張牌

右側的玩家，丟出3張（以上）的牌時，只可以拿最上面和最下面的1張牌。捨棄牌有3張牌（以上）時，不能拿中間被夾住的牌。為了不要讓別人拿走Joker，盡量把Joker夾在其他牌的中間。

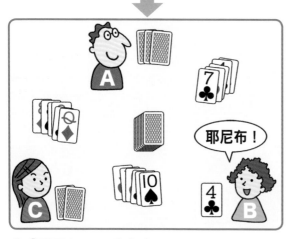

耶尼布！

3

手牌點數總和在5以下，輪到自己出牌時，就可以喊「耶尼布！」，然後終止遊戲。可是，喊「耶尼布！」的時機，必須在換牌之前。換牌後，手牌點數總和即使是5以下，也不能馬上喊「耶尼布！」。必須等到下一次輪到自己出牌時，才能喊。
就算是5以下，也可以選擇不喊「耶尼布！」，繼續進行遊戲。

●「耶尼布！」成功時

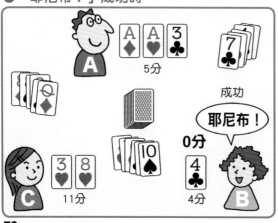

5分

成功

耶尼布！

0分

11分

4分

有人喊「耶尼布！」後，全部的玩家必須把牌翻開，並計算點數。然後，將合計點數記錄到計分表上。喊「耶尼布！」的玩家，只有自己的總分比別人小時，才算「耶尼布！」成功，變成0分（得分愈少愈好）。

●「耶尼布！」失敗時

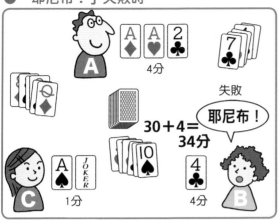

失敗

30＋4＝
34分

「耶尼布！」

A　4分

Q

A　JOKER

C　1分

10

4♣　4分

B

如果有任何玩家的總分比喊「耶尼布！」的玩家，小或同點數時，就算喊「耶尼布！」的玩家輸牌。喊「耶尼布！」失敗時，手牌點數再加上30分為其得分，並記錄在計分表上。懲罰點數30分是非常嚇人的結果。

例如，以4點來喊「耶尼布！」，若有人也是4點時，喊「耶尼布！」的玩家，就會被記上34分。打敗喊「耶尼布！」的玩家的總分還是4分，不能成為0分。

4 FINISH!

其中任何一個玩家的總和在101分以上，遊戲就結束。然後從總分最少的人開始排順位。1局遊戲的途中，若總分累計是50分時，即可減半為25分，累計為100分時，則減半為50分。

必勝訣竅 手牌時時都在變，
出牌前1秒都不可掉以輕心

即使已經決定要丟出手牌中的K，剛好要輪到自己出牌時，上家卻丟出了K，此時（換丟其他的牌）趕快把K撿回來，然後在下一輪時，當做對子，丟出去。另外，處心積慮想要把分數湊到50分或100分，不是一件容易的事，但還是非常值得去挑戰。

小建議
原始遊戲可以進行到201分，因為太過冗長，本書將其精簡到一半的份量。

◆僅限3人

99

用盡千方百計的動腦遊戲No.1

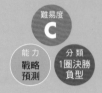

難易度 C

能力 戰略 預測

分類 1圈決勝 負型

使用紙牌	37張（A、K、Q、J、10～6個4張＋1張鬼牌）。鬼牌可以替代王牌。
紙牌強數	A＞K＞Q＞J＞10＞～＞6
其他	計分表

遊戲的勝負

首先預測自己可以贏的次數，若猜中，就得分。進行9局，得分最多的玩家，獲得最後的勝利。

遊戲開始

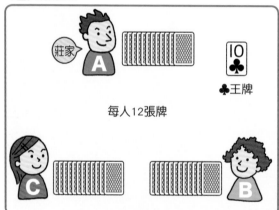

莊家

♣王牌 10♣

每人12張牌

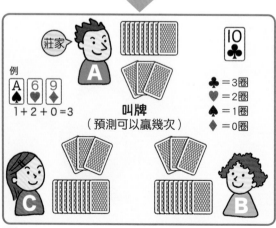

莊家

例
A♠ 6♥ 9♦
1＋2＋0＝3

叫牌
（預測可以贏幾次）

♣＝3圈
♥＝2圈
♠＝1圈
♦＝0圈

發牌方式

莊家（dealer）依順時鐘方向，從左側開始發牌。1人1次1張，每人發12張牌。並翻開最後1張牌，當成王牌（參照第24頁）。例如，翻開的牌是♣10，王牌即是♣牌（翻開的若是Joker或9時，即表示「無王牌」〈參照第24頁〉）。

手牌的排列方式

相同花色（組牌）放在一起，並按照大小順序排列，如此比較容易找牌（參照第97頁）。

1 START

先觀察自己的手牌，並預測自己可以贏的次數。選出3張「叫牌」，牌面朝下，放在自己面前（為了與其他牌有所區別，請排列成扇型），且不讓別人知道自己猜測的次數。「叫牌」用♣＝3圈，♥＝2圈，♠＝1圈，♦＝0圈來表示所預測的贏牌次數。例如，蓋牌是♠A♥6♦9時，即表示預測3次就贏。次數只和花色（組牌）有關，與數字無關。

●喊「宣布！」時

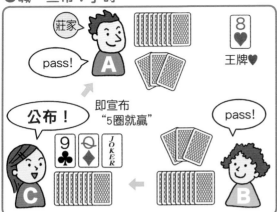

2
全部參與者拿出3張「叫牌」後，從莊家左側的玩家開始1人1次，喊「首次叫牌」，又可分為「公布！」和「揭發！」。兩者都不想喊時，可以喊「pass！」。

■公布：宣言要翻開「叫牌」。「首次叫牌」結束後，即翻開牌面。

●喊「揭發！」時

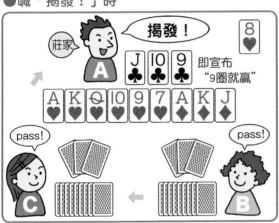

■「揭發！」：是一個翻開「叫牌」後，再翻開手牌的宣言。可以指定第一個領頭的玩家（也可以指定自己）。此外，公開手牌的時機在第1圈（參照第25頁）結束後。

可以執行「首次叫牌」的玩家只有1位。「揭發！」比「公布！」更有威力。在「公布！」之後的「首次叫牌」也只有「揭發！」。例外的是當「揭發！」蓋過「公布！」時，喊「公布！」的玩家可以再用「揭發！」喊回去。此時，只有後來喊的「揭發！」才有效用。

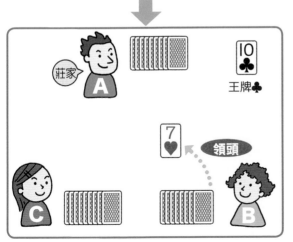

3
除了「揭發！」以外，遊戲都從莊家左側的玩家開始，從手牌中選出1張喜歡的牌，牌面朝上，打出去。打出這張牌的動作，稱之為「領頭」。

75

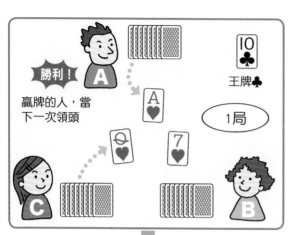

4

然後，依順時鐘方向，輪流出牌。如果有和領頭的牌同花色的牌，就必須打出同花牌。全部人都出完牌後（稱此為「1圈」），比較各家大小，牌面最大的人，贏得這1圈。贏得此圈的玩家，就當下1圈的領頭。

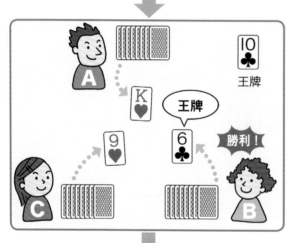

5

只有在沒有和領頭相同花色牌時，可以出其他花色的牌。但是，不管出多大的牌，都不能贏得勝利。可是，王牌則另當別論，打出和王牌相同花色牌時，反而可以逆轉勝。贏得此圈的玩家，就當下1圈的領頭。

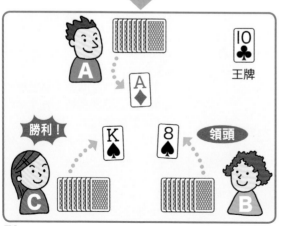

6

王牌有數張時，較大的王牌得勝（可是如果手牌裡，有和領頭有同花色牌，即使想出王牌也不行）。贏得此圈的玩家，當下1圈的領頭。

計分

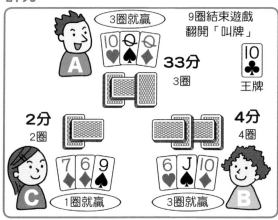

7 ▶ FINISH!

贏得的牌，不放進手牌裡，放在手邊，以便知道贏得了幾局牌。遊戲進行9圈，算1局。然後，確認各家贏得幾圈牌，並翻開「叫牌」，開始計分。

計分方式

- ●贏得1圈，獲得1分。
- ●接著是，預測成功的計分方式。
 - ・3人都預測成功：得10分
 - ・2人預測成功：得20分
 - ・只有1人預測成功：得30分
- ●有「首次叫牌」時，加分
 - ・「公布！」：成功時＋30分
 失敗時，其他2家＋30分
 - ・「揭發！」：成功時＋60分
 失敗時，其他2家＋60分

計分結果

A→33分
　宣言3圈就贏，並且預言成功，因為只有1位猜中，所以3＋30＝33分。

B→4分
　宣言3圈就贏，結果是4圈，因此得4分。

C→1分
　宣言1圈就贏牌，結果是2圈，因此僅得2分。

必勝訣竅
及早處分中等牌，判斷是贏還是輸

重點在根據3張的「叫牌」，佈下周密的戰略方針。重點是，有好牌時，毅然決然地喊「首次叫牌」。但是，失敗時的損失也相當大，非常兩難。

小建議
Joker可以替代最先被翻開的王牌。例如，翻開的是♣9，Joker，Joker就可以替代♣9，放進「叫牌」中，即表示3圈就贏的意思。

Part 5 4人 好玩遊戲 6

◆最佳人數 4人（2人、6人也可以）

豬尾巴

簡單而又需要有戰略頭腦的遊戲！

難易度
A

能力
讀心術
決斷力

分類
暫停型

使用紙牌 1副52張牌（除去Joker）
♠和♣是黑色牌，
♥和♦是紅色牌。

遊戲的勝負

最後手牌最少的人，贏牌。

遊戲開始

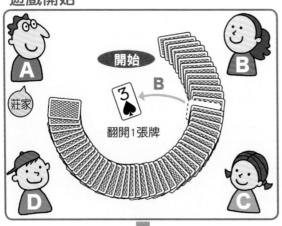

開始

翻開1張牌

莊家

發牌方式

本遊戲不用發牌。把牌面朝下的桌牌，全部展開。

1 START

從莊家（dealer）左側的人開始，依順時鐘方向，輪流進行遊戲。輪到自己時，從桌牌中抽出1張牌翻開，並放在中央。

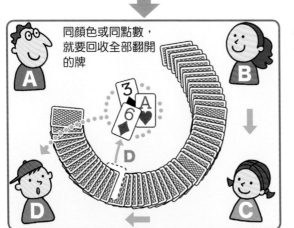

同顏色或同點數，就要回收全部翻開的牌

2

若桌面中央有牌，下一家就把翻開的牌，疊在之前的牌上。如果翻開的牌和上一張牌的顏色相同，或點數（數字）相同，就必須回收全部已經翻開的牌。

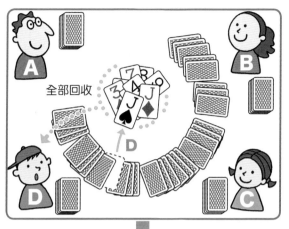

3

輪到自己時，翻開1張蓋牌，也可以從手牌（回收的牌）裡，選出1張牌，牌面朝上，疊在其他牌上。如果出的牌和上一張牌的顏色相同，或點數（數字）相同，就必須回收全部已經翻開的牌。

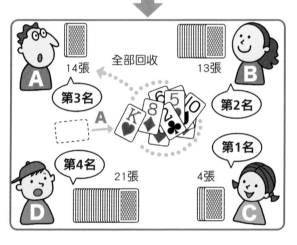

4 FINISH!

全部的蓋牌被翻開後，遊戲即結束。最後出的牌，如果和桌牌同顏色或同點數，則必須回收全部的牌，反之，牌就留在原位。
然後，各家算自己手牌的張數。從手牌最少的玩家開始排順位。張數相同者，同一順位。

必勝訣竅 遊戲中要有手牌才安心，絕不錯失一決勝負的良機

遊戲最後是以手牌最少的人，贏牌。但是，遊戲中途還是需要一些手牌，否則會滿危險。要隨時留意他人手牌的張數，並判斷什麼時機出手來一決勝負。另外，為了讓其他人知道自己手牌的張數，請將手牌拿在手裡。

小建議
不要小看這個遊戲，還滿需要戰略性的思考能力。因為，紅色牌和黑色牌各有26張，只要數一數翻開牌裡各個顏色的張數，就可以判斷剩餘牌中紅色牌和黑色牌的比率。

◆最佳人數 4人（2～5人也可以）

去釣魚吧！

遊戲「闔家團圓」的簡化版！

難易度
A

能力
記憶力
推理能力

分類
暫停型

使用紙牌 1副52張牌（除去Joker）

遊戲的勝負
收集4張同點牌（1組）最多的玩家，贏牌。

去釣魚吧！

遊戲開始

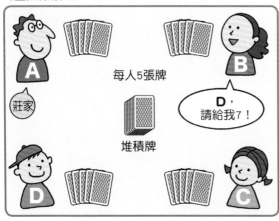

每人5張牌

堆積牌

D，
請給我7！

發牌方式

2人或3人時，每人發7張牌。4人或5人時，每人發5張牌。剩餘的牌當做堆積牌。

1 START

從莊家（dealer）左側的玩家開始進行遊戲。輪到的玩家B可以指名任何一個玩家（例如，指名D），然後說「D，請給我7！」。此時，必要條件為，B至少手中要有1張7的牌。

●D沒有「7」時

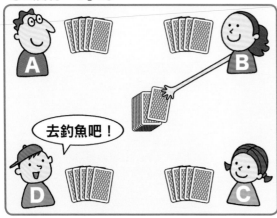

去釣魚吧！

2

如果D手上沒有7時，就可以回答說「去釣魚吧！」。此時，B（被說「去釣魚吧！」的玩家）就去堆積牌的地方，拿頂牌，並自己確認牌面。如果此牌是自己喊的牌（此時是7），就把牌翻開，讓其他人看過後，再放進手牌裡。如果不是7，就不必讓其他人看，直接放進手牌裡。然後，換左側的玩家繼續進行遊戲。

●D有「7」時

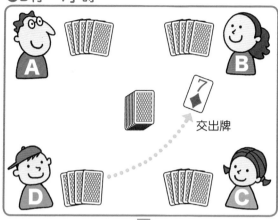

交出牌

D的手牌中，如果有被喊的7時，一定要交出所有的7牌。B拿到牌後，若可以湊成4張7，就把牌打出，放在自己面前。如此，B可以獲得1分（因為湊成了1組）。

3　FINISH!

輪到自己時，手上已經沒有牌，就從堆積牌中抽1張牌。如果連堆積牌都沒牌時，即可退出遊戲。等全部人的手牌沒有了，堆積牌也用盡了，遊戲就結束。擁有4張同點牌（1組）最多的人，贏牌。組數相同時，平手。

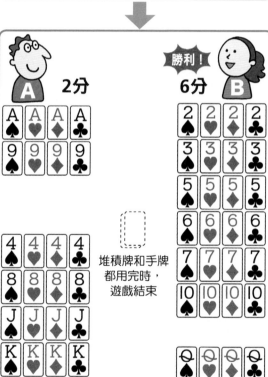

勝利！

A　2分

B　6分

堆積牌和手牌都用完時，遊戲結束

D　4分

C　1分

必勝訣竅

別家說出手牌數字時，請牢記其手牌的訊息

仔細觀察和自己手牌的同點牌之去向。重要的是，好好留意其他人喊出的數字。

小建議

對小朋友來說，規則「向別人要牌時，必須手中也有1張相同的牌」，可能有點難懂。不過，馬上就能知道是否有違規，所以，請小心提醒他們不要犯規。

◆最佳人數 4人（3～7人也可以）

啊，見鬼了！

先宣告贏牌的次數，能"言行一致"的人，贏牌！

難易度 **B**

能力
作戰力
預測能力

分類
1圈決勝
負型

使用紙牌	**1副52張牌（除去Joker）**
紙牌大小	**從大到小，A＞K＞Q＞J＞10＞～＞2**
其他	**白色籌碼1人8個，紅色籌碼1人1個，計分表**

> 遊戲的勝負
>
> 13局結束後，總分最高的人，贏牌。

王牌♣

第1局
每人發1張牌

莊家

發牌方式

抽牌決定誰當第1個莊家（dealer）。第2局開始，從左側的人依序輪流當莊。第1局，莊家依順時鐘方向，從左側開始，每人發1張牌。然後，翻開下1張牌。翻開牌的花色（組牌）就是王牌（參照第24頁）。這張翻開的牌和剩餘的牌，都不在這局使用。

手牌的排列方式

相同花色（組牌）放在一起，並按照大小順序排列，如此比較容易找牌（參照第97頁）。

遊戲開始

莊家

「1次！」

宣布「1次就贏」

宣布「1次都贏不了」

宣布「1次都贏不了」

宣布「1次就贏」

「1次！」

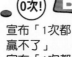「0次！」

「0次！」

1 START

先看自己的手牌，然後預測自己在這局可以贏幾次（幾圈，參照第25頁）。再從莊家左側的人開始，依序用籌碼來宣布預測贏牌的次數。如果預測自己會贏1次（拿下1圈），就出1個白色籌碼，如果預測自己1次都贏不了，就出1個紅色籌碼。第1局只有1圈，所以只能出1個紅色或1個白色籌碼來預測自己輸贏的次數。

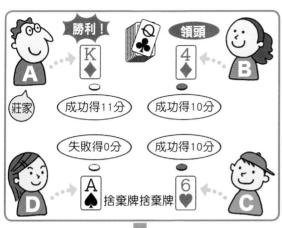

第2局

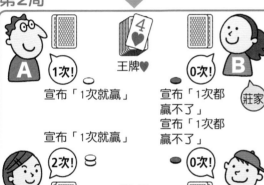

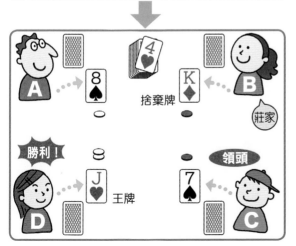

2

各家宣布次數後，從莊家左側的人開始出手牌（稱之為「領頭」），然後再以順時鐘方向，輪流出牌。打出和領頭的牌同花色的牌，其中牌面最大的人，贏得這1圈（但是，如果王牌出現時，王牌就贏牌）。如果沒有同花色的牌，可以出捨棄牌（表示認輸），或出王牌來贏得勝利。如果有2張以上的王牌，就比牌面大小，較大的贏牌。王牌A是所向無敵的牌。贏1圈牌，得1分，如果又猜中贏牌的次數，就再加10分。

3

換左側的人當莊家，開始第2局。莊家把全部的牌混在一起（包括剛才沒用到的牌），然後洗牌。再從莊家左側開始，依順時鐘方向發牌。1人1次1張，每人2張牌。再翻開下1張牌，以決定王牌。一直到第12圈都是同樣的步驟。各家確認自己的手牌，從莊家左側開始，依照順序宣布能贏牌的次數。

4

莊家左側的人是領頭。其他的人，按照順時鐘方向，輪流從手牌中打出和領頭同花色的牌。4個人都打出牌後，與領頭同花色的牌當中，牌面最大的玩家，贏得這圈牌，並成為下一個領頭。但是，當王牌一出現，出王牌的人就得勝。王牌若是複數時，牌面較大的玩家得勝。

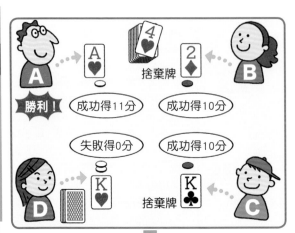

5

之後，就以相同的步驟進行遊戲。手牌中，如果和領頭同花色的手牌，就必須出牌。如果沒有同花牌時，就打捨棄牌（輸牌），或出王牌（贏牌）。王牌若是複數時，牌面較大的玩家得勝。王牌A是所向無敵的牌。

第3局

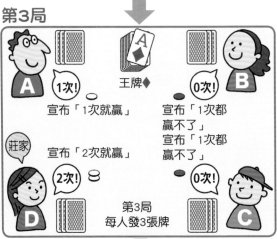

6

同樣的，第3局是每人發3張牌，第4局是每人4張牌。局數每增加1次，每人就多發1張牌。到第13局時，手牌就變成13張，即進行13圈。

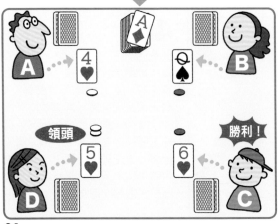

7

玩法皆相同，只是圈數逐漸增加而已。宣布次數在6次以上時，宣言時就用紅色籌碼代表5次。籌碼出紅色1個，白色2個，就代表宣布「7圈就贏」。

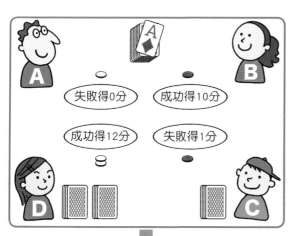

8

計分的方式是以贏得的圈數來計算。贏1圈算1分。如果又猜中贏牌的次數，就再加10分。也只有猜中贏牌次數時，才能加分。猜太多或猜太少都得不到10分。

第13局

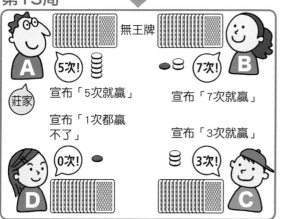

9 FINISH!

在第13局，每人發13張牌。此局，沒有用來決定王牌的紙牌，因此，此局是無王牌的。
第13局的計分結束後，再各自總計13局的得分。總分最高的人就是這次遊戲的優勝者。

必勝訣竅

與其努力要贏牌，不如輸牌來得容易

重點在，觀察了自己的手牌之後，準確地預測贏牌的次數。王牌不多時，在這1圈裡，輸比贏容易得多。此時最好是宣布0次，但是缺點是點數太小。仔細觀察其他玩家是想贏牌，還是想輸牌。

另類玩法

最後的宣言，與眾不同

有一種遊戲規則是，最後一個宣布預測贏牌次數的莊家，不能宣布全部的人都可能成功的預測贏牌次數。[例如，第4局的手牌有4張，一開始3個玩家都出1個白色籌碼，如果莊家也宣布1個白色籌碼，這樣可能會造成全部人都預測成功的結果。因此，莊家必須宣布0或2～4次]。是否採取這個遊戲規則，可以在遊戲開始時決定。每次一定會有一個人失敗，所以如果還是在初學者階段，這個規則也許就不太適用。

85

Part
5
4
人
好
玩
遊
戲

米
爾
肯

◆最佳人數 4人（3～6人也可以）

米爾肯

到最後一秒，都能讓人緊張刺激，心跳加速！

難易度
B

能力
作戰力
運氣

分類
博奕型

使用紙牌	1副52張牌（除去Joker）
紙牌大小	A：1，10～2：牌面點數，花牌：0
其他	計分表

遊戲的勝負

留高點數的牌在手裡，才能得高分。參與者人數的局數結束後，總得分最高的人，贏牌。

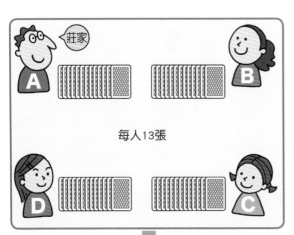

每人13張

發牌方式

莊家（dealer）依順時鐘方向，從左側開始發牌，1人1次1張，把牌發完為止。有人多拿1張牌也沒關係。

手牌的排列方式

相同花色（組牌）放在一起，並按照大小順序排列，如此比較容易找牌（參照第97頁）。

遊戲開始

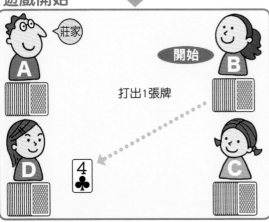

打出1張牌

1 START

從莊家的左側開始，依順時鐘方向，輪流進行。輪到自己時，打出1張牌（除了花牌以外，其他的牌都可以）。

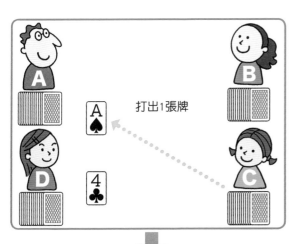

2

然後，依照順序，打出1張手牌。基本上是禁止使用pass，可是如果手牌只剩下花牌時，就可以喊pass。

打出1張牌

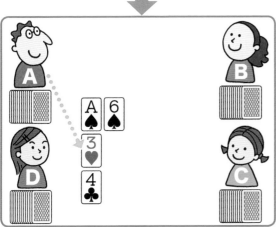

3

各家打出的牌，依照花色分類，排在牌桌中央。例如，♥的牌，就依序排在♥列裡。4個不同的花色，排成4列（如果有尚未出的花色，列數也隨之減少）。

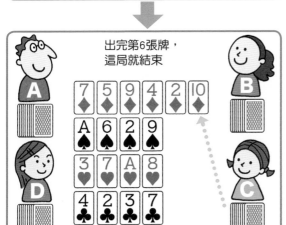

出完第6張牌，這局就結束

4 FINISH!

其中任何1個花色的排列，只要一達到6張牌，這一局（參照第23頁）就結束。然後，開始計算點數。

計分方式（計分結果）

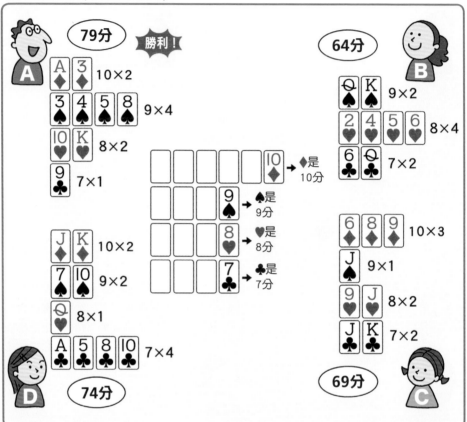

5

計算手牌點數時，手牌中每張花色牌的點數，就等於中央各花色列的最後1張牌的點數。例如，中央♦列的最後1張牌的點數是10，♠是9，♥是8，♣是7時，各家手牌中的♦牌即是10分，♠牌是9分，♥牌是8分，♣牌是7分。如果有沒有出現的花色，就算手上有很多張同花牌，也只能獨自飲恨，全部是0分。

6

計分後，莊家換左側的人當，重新開始下一局。一次遊戲的局數是依照參與者的人數來決定。遊戲結束後，計算總得分，並排順位。

必勝訣竅 先出手牌中，花色張數多點數小的牌

當要出各花色列的第5張牌時，需要特別謹慎。反之，如果情況是對自己有利時，可以盡快出第6張牌，及早結束遊戲。然後，最好是先出手牌中，花色張數多，點數小的牌。

大牟田市立 三池歌留多牌（KARUTA）‧歷史資料館

1991年，在歌留多牌的發祥地‧福岡縣大牟市開設了全日本唯一的歌留多牌專門展覽館。在此可以了解到歌留多牌和撲克牌的淵源和歷史。

歌留多牌是由葡萄牙人傳進日本，並在16世紀末，經由筑後‧三池地方的人之手，製造出第一副日本的歌留多牌。在京都，針對一些製造品質比較高的歌留多牌，特別命名為"三池"。

在歌留多牌的發祥地‧福岡縣大牟市開設了全日本唯一的歌留多牌專門展覽館。在此展示了許多有關撲克牌、塔羅牌、花骨牌，還有從世界各地蒐集而來的1萬件以上的歌留多牌。並可以在遊戲間內，實際用歌留多牌來玩遊戲。

DATA
福岡縣大牟田市寶坂町2-2-3
TEL 0944‧53‧8780
開館時間 10：00～17：00
休館日 星期一，元旦假期，每個月最後一個星期四
http：//www.library.city.omuta.fukuoka.jp
　　　/pages/karuta/index.html

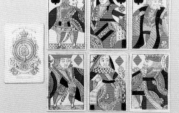

圖解歌留多牌的世界
由三池歌留多牌‧歷史資料館所主編的『圖解歌留多牌的世界』中，記載了16世紀末天正年間，在日本製作的「天正歌留多牌」之複刻版（左上），19世紀後半英國製撲克牌（左下）等資料。

89

◆僅限4人

3圈

規則只要5分鐘，登峰造極要1年？

難易度
B

能力　　分類
戰略能力　1圈決勝
讀心術　　負型

使用紙牌	**1副52張牌（除去Joker）**
紙牌大小	**由大到小，A＞K＞Q＞J＞10＞～＞2**
其他	**計分表**

遊戲的勝負

剛好贏得3圈，得分就最高。4局結束後，總得分最高的人，贏牌。

遊戲開始

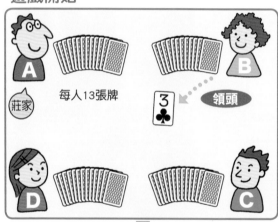

每人13張牌

莊家

領頭

發牌方式

莊家（dealer）依順時鐘方向，從左側開始發牌，1人1次1張，每人發13張牌。

手牌的排列方式

相同花色（組牌）放在一起，並按照大小順序排列，如此比較容易找牌（參照第97頁）。

1 START

莊家左側的人從手牌當中，選1張喜歡的牌，然後打出去，遊戲就此開始。並稱之為「領頭」。

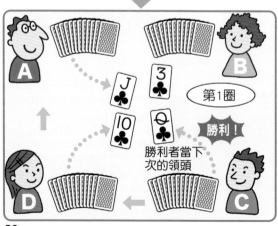

第1圈

勝利！

勝利者當下次的領頭

2

依順時鐘方向，輪流出牌。各家依序打出1張和頭家同花色的牌。如果手上有同花色的牌，就一定要出。各家都打出1張牌後（稱之為「1圈」），比較各家牌面大小，牌面最大的玩家，贏得這圈的勝利，並當下一圈的領頭。

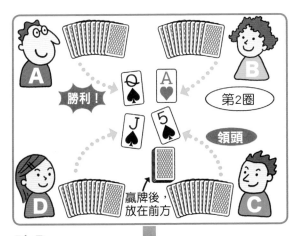

3

如果沒有和領頭同花色的牌,只有此時,才可以出別的花色的牌。可是,即使是出很大的牌,也沒法贏牌。並稱此為「捨棄牌」。

計分

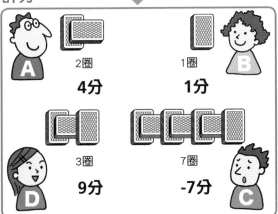

4　FINISH!

贏得1圈的牌(4張牌),不放進手牌裡,擺在前方。如此,可以知道自己總共贏了幾圈。1局玩13圈,結束後,即計分。然後,莊家換成左側的人當,總共進行4局。合計4局各家得分後,總分最高的人是這場遊戲的優勝者。

計分方式

◆計分方式是以每局贏得的圈數來計算。

- 贏得0圈：－5分
- 贏得1圈：＋1分
- 贏得2圈：＋4分
- 贏得3圈：＋9分
- 贏得4圈：－4分
- 贏得5圈：－5分

以下,依照贏得的圈數,就負幾分。

- 贏得13圈：－13分

必勝訣竅 以贏2圈為目標,控制贏牌的次數

小心控制贏得的圈數。觀察其他玩家出的牌,進而判斷其手牌為何,並從已打出的牌來調整要贏還是要輸。也許以贏得2圈為目標,比較安全。

◆僅限4人

斯克波內

義大利最夯的雙打遊戲，同心協力的戰友才能一起打勝仗

難易度
B

能力
戰略能力
讀心術

分類
卡西儂型

斯
克
波
內

使用紙牌	**40張牌（A，10～2各4張）** **也可以用J代替8，用Q代替9，** **用K代替10，總共40張**
紙牌強度	**10～2：牌面點數，A：1**
其他	**計分表**

遊戲的勝負

拿愈多牌愈好，1組兩家的總分達到11分，就得勝。

★這個遊戲是雙打遊戲。坐對面的兩家為1組。
注意，遊戲進行方式為逆時針方向。

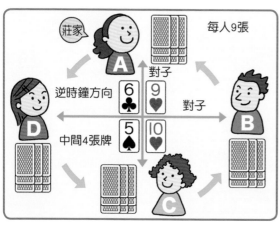

發牌方式

莊家（dealer）以逆時鐘方向，從右側開始，每人發3張牌，並牌面朝下。然後，翻開2張牌，放在牌桌中央。再以逆時鐘方向，每人發3張牌，牌面朝下。之後，翻開2張牌，放再牌桌中央。最後，再繼續發給每人3張牌，也是牌面朝下。如此，每家手牌一共9張，桌牌中央有4張牌。如果，翻的4張牌當中，有3張或4張牌是10時，必須重新發牌。

手牌的排列方式

相同花色（組牌）放在一起，並按照大小順序排列，如此比較容易找牌（參照第97頁）。A放在2的旁邊。

遊戲開始

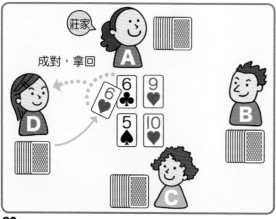

1 START

從莊家右側的人開始，以逆時鐘方向，輪流出牌。輪到自己時，從手牌中，出1張牌和翻開的牌同點數（數字）的牌，成對後，把牌拿回。另外，即使翻開的牌有2張（或3張）和自己出的牌是同點數，也只能拿回（成對的）2張牌。拿回來的牌，不能放進手牌裡，放在前方，並牌面朝下。

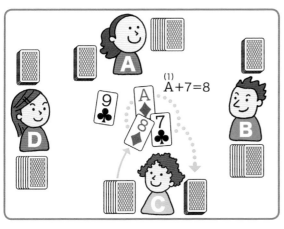

(1)
A＋7＝8

2

另外，桌面中央的數張牌加起來的點數，等於手牌中1張牌的點數時，可以用1張手牌拿回數張中央牌。例如，桌面中央的牌有A和7，而手牌中有8時，就可以用8拿回A和7。

●相加的點數和對子，都可以拿牌時

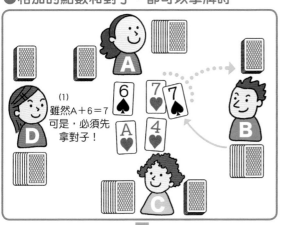

(1)
雖然A＋6＝7
可是，必須先
拿對子！

相加的點數和對子，兩者都可以拿牌時，必須先拿對子。例如，桌面中央有A和6和7，而手牌中有7時，就必須先拿7的牌。不可以拿A和6的2張牌。

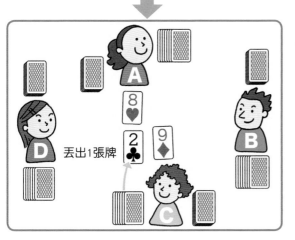

丟出1張牌

3

拿不到桌面中央牌時，或是有牌可拿，卻不想拿時，一樣可以丟1張牌出來。可是，如果丟出來的牌，竟然可以拿回桌面中央的牌時，即使心不甘情不願，也必須把牌拿回來。

93

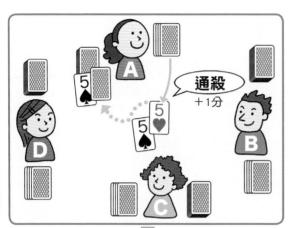

計分方式

●合計各組（坐對面的兩個人）拿到的牌，並計分。

①紙牌：手上有21張紙牌以上的1組，得1分。

②塊：拿到6張以上◆牌的1組，得1分。

③黃金：拿到◆7的1組，得1分。

④首席：拿到3張或4張7的1組，得1分。如果各拿了2張7，其中有3張或4張6的1組，得1分。各拿到2張7和2張6時，雙方皆無得分。

⑤通殺：1次得1分。

※①②④可能有平手的可能性。平手時，雙方皆無得分。

4

拿回牌桌中央所有的牌，稱之為「通殺」，可以得1分（為了便於計分，翻開其中1張牌，做標記）。通殺之後的下1家，只能丟1張手牌。另外，如果以最後1張牌通殺時，就不能得1分。

5

全部人的手牌都出完時，開始計分。若最後還有牌留在牌桌中央，就屬於最後拿牌的人。

6 FINISH!

計分結束後，莊家換右側的人當，並進行下1局。任何一組的總分達到11分以上，就算這一組的勝利，遊戲也結束。2組同時達到11分以上時，以最後1局為基準，用①②③④⑤的順序來計算得分，先達到11分的1組，得勝。並非總分高的1組就能贏牌。

必勝
訣竅
不讓對方通殺。
不讓中央牌總和小於10

重點是，不讓對方的1組通殺。一被對方通殺後，很容易就被連續拿牌。當然，自己也不要錯失通殺的良機。接著是，不讓桌面中央牌的總和在10以下。推測其他人的手牌也是非常重要的訣竅。

小建議
原始遊戲「首席」的規則是相當複雜，本遊戲是屬於簡化版。但是，不會影響到遊戲本身的趣味性。

專欄5　撲克牌訊息 · 2

6個日本撲克牌遊戲的推薦網站

在日本，有很多介紹撲克牌和棋盤遊戲的網站。
作者·草場純從中慎選了6個推薦網站。

親睦村＆遊戲之樹

http://gamenoki.hp.infoseek.co.jp
/index.html

此遊戲協會於1982年成立，由作者·草場純主宰。每週六晚，定期舉行例會。每個月第1個星期六舉辦撲克牌遊戲的講座。另外，每個月舉辦1次大會，每年舉行1次遊戲的集訓活動。

遊戲農場

http://www.gamefarm.jp/

介紹撲克牌、塔羅牌、多米諾牌等200種以上的遊戲規則。在日本是最值得信賴的網站。此網站由撲克牌作家赤桐裕二管理。

棋盤遊戲·聯誼中心

http://www.asahi-net.or.jp
/~rp9h-tkhs/bwc.htm

本來主要是以棋盤遊戲為中心的研究社，後來也介紹一些比較特別的撲克牌遊戲。對各種傳統遊戲的介紹也很詳盡。1986年成立，例會每個月1次，在第2個星期日舉辦。

名古屋EJF

http://ejf.cside.ne.jp
/ejf/index-ejf.html

以名古屋為活動範圍的傳統遊戲研究社。社團裡有很多撲克牌愛好者，因此，特別成立了「撲克牌部隊分室」。例會每個月2次，在星期六舉辦。

日本遊戲協會（JAGA）

http://homepage.mac.com/jaga_
online/index2_JAGA.html

在日本最具規模的棋盤遊戲·紙牌遊戲研究社的組織。撲克牌的愛好者都雲集在此。例會時，也會進行遊戲的現場演練。創立於1986年。

日本合約橋牌協會（JCBL）

http://www.jcbl.or.jp/

這是撲克牌遊戲的最高峰「合約橋牌協會」的日本總部。有7000名的會員，每天都舉辦淘汰賽，並送優勝選手去參加世界大會。

撲克牌遊戲的分類

撲克牌遊戲，只要稍做修改，就可以千變萬化，因此，很難去分門別類。本書嘗試著把傳統撲克牌遊戲分類成下列5種類型。撲克牌遊戲中，「1圈決勝負型」大概就佔了70％，其中比率最低的是「卡西儂型」，剩下的其他3種所占的比率大致相同。

1 1圈決勝負型

　　牌面有大小之分，每個人拿相同張數的手牌。每1圈依照順序，各家從手牌中打出1張牌，然後一決勝負。是撲克牌遊戲當中，應用最多的形態。

　　其中沒有評選入本書的遊戲有斯卡特和拿破崙等，特別是合約橋牌被稱之為撲克牌遊戲的最高峰。

●本書遊戲
拳鬥
99
啊，見鬼了！
3圈
黑桃皇后
全軍覆沒

2 拉密型

　　抽1張牌，就丟1張牌，湊出手牌裡的組合。組合大致在3張以上。

　　其中沒有評選入本書的遊戲有凱納斯特遊戲，在中南美洲非常盛行。除了撲克牌之外，麻將也屬於此一類型。

●本書遊戲
金拉密
耶尼布

3 卡西儂型

　　根據桌面中央的牌，打出自己的手牌。目標在拿到牌的張數最多，或拿到點數大的牌。除了撲克牌以外，花骨牌也屬於此一類型。

●本書遊戲
卡西儂
斯克波內

手牌的排列方式

依照遊戲的特徵，變換手牌的排列順序，如此便能集中注意力在遊戲上。
手牌的排列方式，大致可分為2種。

<div style="text-align:center">

「1圈決勝負型」
先分花色，再分大小

「拉密型」「卡西儂型」
依點數（數字）來排列

</div>

先分花色，再由大到小排列

從點數大的牌開始排列

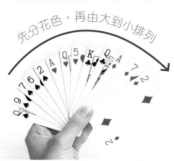

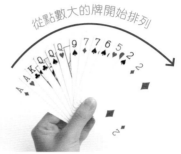

1圈決勝負型的遊戲是，依照花色（組牌），且紅黑牌交錯來排列，以方便找牌。然後，在各花色中，再排大小順序。

拉密型和卡西儂型的遊戲是，依照順序，從點數（數字）大的牌開始排列。如此，遊戲可以進行的比較順暢。點數大的牌從右側開始或從左側開始皆可。

4 暫停型

　根據規則，打出手牌，目的在盡快打完手牌。有些遊戲，相反的需要去收集手牌，或達到一定的張數。

　本書當中，在Part 1的部分，有很多簡單的遊戲都屬於此一類型。另外，還有很多適合小朋友的遊戲。除了撲克牌以外，多米諾牌也屬於此一類型。

●本書遊戲
抽鬼牌、牌7
神經衰弱、1234
戰爭、吹牛
最後一張、高爾夫
速度接龍
豬尾巴
去釣魚吧！
大富豪、闔家團圓

5 博奕型

　上述4種類型以外的遊戲，分類為博奕型，但並不僅限於賭博性的遊戲。不屬於上述4種類型的遊戲，其實內容五花八門。其中有很多非常特別的遊戲，讓人驚嘆於人類豐富的想像力。除了撲克牌以外，日本株札也屬於此一類型。

●本書遊戲
41、米奇
鉤捕
爾虞我詐
米爾肯
黑傑克
德州撲克
投機

◆推薦人數 5人（4～8人也OK）

大富豪 （大貧民）

40年前風靡一時，是日本眾所皆知的遊戲！

難易度 **A**

能力 作戰力 運氣

分類 暫停型

使用紙牌 1副52張牌＋Joker1張
（有些遊戲不加Joker，也有放進數張的遊戲）

紙牌大小 從大到小，Joker＞2＞A＞K＞Q＞J＞10＞～＞3。
這個遊戲不用管花色(組牌)

遊戲的勝負
最早出完手牌的人，贏牌。

★有各式各樣的玩法，令人眼花撩亂。本書僅採用比較基本的遊戲規則。在遊戲開始前，先和各位玩家確認好遊戲規則，以免認知不同。

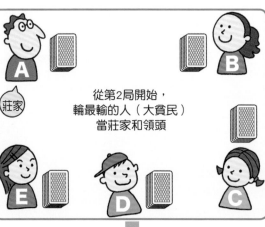

從第2局開始，
輪最輸的人（大貧民）
當莊家和領頭

發牌方式

莊家（dealer·參照第23頁）依順時鐘方向，從左側開始發牌，1人1次1張，把牌發完為止。各家手牌會有1張牌的誤差。從第2局開始，每次的莊家由上次遊戲最輸的人擔當，也當領頭。

遊戲開始

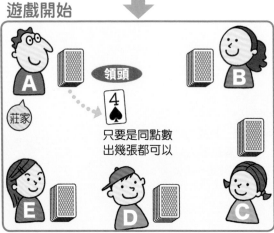

領頭

♠4

只要是同點數
出幾張都可以

1 START

第1次的莊家可以隨意決定。從莊家自己開始出牌（稱之為「領頭」）。領頭可以出數張（1～4張）同點牌[一般來說，有些遊戲可以出順子（階梯遊戲），有些可以出四條來顛覆以後紙牌的大小順序（革命遊戲），但是這裡都不採用]。

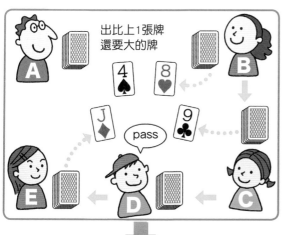

2

領頭出牌後,依順時鐘方向進行
遊戲。下家出的牌一定要比上家
出的牌還要大。沒牌出時,或不
想出牌時,可以喊「pass」。

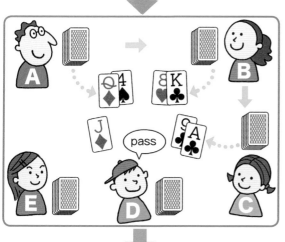

3

依照排列順序,打出比上一張還
要大的牌。只要還有更大的牌可
以出,即使是過了1圈,仍可以
繼續進行,直到無牌可出為止。
就算pass了一次,再輪到自己
時,還是可以出牌。

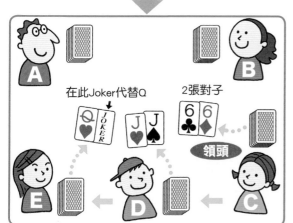

4

如果領頭出2張對子,就必須出
更大的2張對子。如果領頭出三
條,就要出更大的三條。如果是
出四條,就要出更大的四條。
Joker可以替代任何其他的牌。
但是,領頭不能出5張牌。

●輪1圈後，全部都pass時

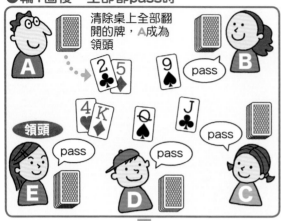

5

輪完1圈後，全部的人都喊pass時，就把桌面上翻開的牌全部清除。然後，最後出牌的人重新當領頭。領頭可以出任何的牌。

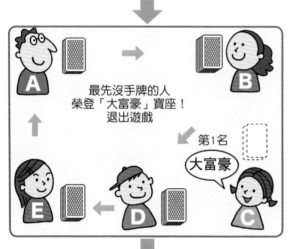

6

最先沒有手牌的人就成了「大富豪」。然後，其他的人再繼續進行遊戲。如果全部的人都pass時，就由「大富豪」左側的人當領頭。

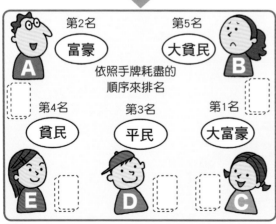

7 FINISH!

最後，依照手牌耗盡的順序，排名。從上到下，第1名榮登「大富豪」寶座，第2名是「富豪」，第3名是「平民」，第4名是「貧民」，第5名是「大貧民」。

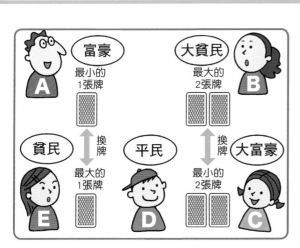

8

第2局以後，上一回當大貧民的人成為莊家。然後，從剛發的手牌當中，大貧民選2張最大牌（點數最大）交給大富豪，大富豪則交給大貧民2張最小牌。另外，貧民把手牌中1張最大牌交給富豪，富豪則交給貧民1張最小牌。

之後，由大貧民當領頭重新開始進行遊戲。

必勝訣竅　小牌趕快丟，技巧運用大牌

重點在如何處分小牌，什麼時機出大牌。當然也可以在一開始的時候，多用pass來保留大牌。可是，也可能有助長他人快速脫手的危險性。盡量爭取往上跳級的機會。

另類玩法

連續牌（3張以上）也OK

一般而言"階梯"遊戲的規則是，出3張以上同花順。下家必須也出同張數，並且最高點數（數字）必須大過上家的最高點數之連續牌。當然，3張(以上)都必須是同花色。

出「四條」拼"革命"!?

一般而言"革命"遊戲的規則是，出4張同花順。只要輪到自己，就可以出牌。之後，紙牌點數的大小順序就完全顛倒過來。只要有革命發生，皆可以顛覆點數的大小順序。但是，下1局一開始，又回復到原有的順序。

Part
6
5人
以上
好
玩
遊
戲

黑
傑
克

◆推薦人數 4～7人（2～10人也OK）

黑傑克

手牌點數最接近21點的人，贏牌

難易度
A

能力
算術能力
決斷力

分類
博奕型

使用紙牌	1副52張牌（除去Joker）
紙牌點數	花牌（K、Q、J）：10，10～2：牌面點數，A：1或11
其他	需要籌碼[例如，每人白色（1點）10個，紅色（5點）10個] 這是莊家和其他玩家之間的競賽，所以莊家需要準備充分的籌碼

遊戲的勝負

不讓2張（以上）牌的總和超過21點，並且盡量接近21點。最後，取得籌碼愈多的人，勝利。

遊戲開始

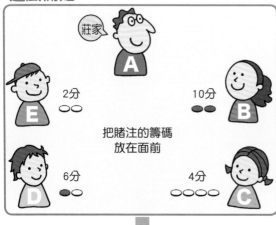

莊家

2分　　　　　　　10分

把賭注的籌碼
放在面前

6分　　　　　　4分

1 START

首先（莊家之外的）玩家（參照第23頁）把賭注的籌碼放在面前。莊家可以事先決定最高賭注。

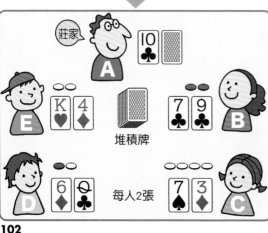

莊家

堆積牌

每人2張

發牌方式

莊家（dealer）依順時鐘方向，從左側開始發牌。1人1次1張，每人發2張，牌面朝上。莊家發給自己1張翻開牌，1張蓋牌。剩餘牌當做堆積牌，並放在莊家附近。

此時，其他玩家的2張牌，如果是A和花牌或10的組合時（總和為21點），就稱之為「黑傑克」或「天生21點」）。

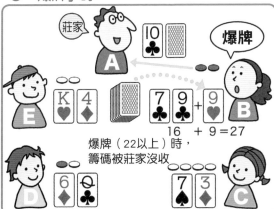

●「爆牌」時

爆牌（22以上）時，
籌碼被莊家沒收

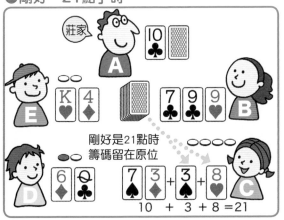

●剛好「21點」時

剛好是21點時
籌碼留在原位

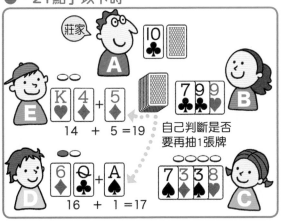

●「21點」以下時

自己判斷是否
要再抽1張牌

2

接下來，由莊家左側的人開始，決定是否要從堆積牌中拿1張牌，或是不拿。若手牌的點數總和在20點以下，1次拿1張，可以拿數次。若是21點以上，就不能再拿牌。22點以上，稱之為爆牌（Bust），籌碼被莊家沒收。

從堆積牌中抽1張（以上）牌後，手牌的總和剛好是21點時，就不能再抽牌。此時，還不需要動到籌碼，保持原封不動。

從堆積牌中，抽1張（以上）牌，若手牌總和在21點以下，就判斷是否要再抽1張牌。當然，總和愈靠近21點，牌面雖然愈來愈大，可是接近爆牌的機率也逐漸提高。

103

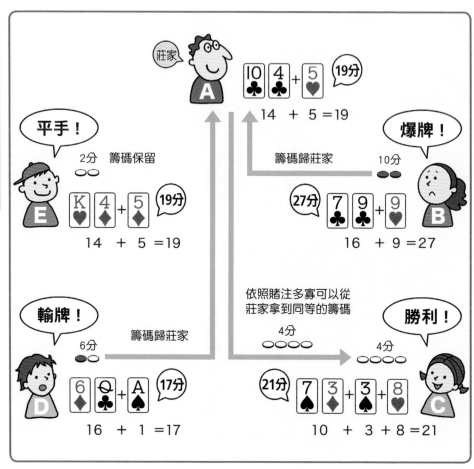

3 FINISH!

全部人都決定好抽牌與否後，換莊家翻開自己的蓋牌。2張牌的總和在16點以下時，莊家必須再抽1張牌。莊家的2張牌如果是17點以上時，就不能再抽牌。

●2張牌的總和是21點時，就表示莊家勝利，可以拿走所有的籌碼。但是，其他玩家如果是黑傑克時，就算平手，籌碼保留不動。

●2張牌的總和在22點以上時，算莊家輸牌。莊家必須還給各家所下賭注的同等籌碼。但是，已經爆牌的人，仍然輸牌。

●依照遊戲結果，莊家和其他玩家之間的籌碼分配

1 莊家剛好21點：玩家的籌碼必須全部交給莊家。但是，玩家也是黑傑克時，就算平手。

2 莊家爆牌（22點以上）：莊家必須給回玩家所下賭注的同等籌碼。還有，當玩家是黑傑克時，必須付給玩家1.5倍的籌碼。

3 莊家是17～20：莊家和玩家之間，比較牌面點數，牌面大的贏。若玩家輸，籌碼全被沒收。若玩家贏，可以拿回和所下賭注同等的籌碼。另外，當玩家是黑傑克時，莊家必須付給玩家1.5倍的籌碼。

4 同點數：平手，籌碼保留不動。玩家就算以3張以上的牌達到了21點，也不能算是黑傑克，雖然不輸牌，可是也拿不到1.5倍的籌碼。

必勝訣竅 是否從堆積牌中抽牌，就依出牌的狀況決定

因為花牌相對比較多，看準花牌的出牌狀況，來判斷莊家的爆牌指數。有一種判斷方法是根據自己手牌的大小和莊家翻牌的大小，來判斷是否要抽牌，但是，由於過於複雜，還是從遊戲進行當中，慢慢學習如何判斷，比較切實。

另類玩法

「分牌」

發下來的2張牌是同點數時，可以追加同額的籌碼，並分牌。因為可以決勝負2次，特別是A的對子和8的對子，最好是要分牌。而5的對子和4的對子就不要分牌，可能比較妥當些。

「加倍下注」

看了發下來的牌以後，可以決定是否要加倍下注。加倍下注後，就只能再抽1張牌。2張牌的總和是11時，贏的幾率滿高，可以嘗試加倍下注。

「棄牌」

拿追加牌以前，如果認為自己不可能贏牌時，可以退出不玩。此時，莊家可以拿走一半的籌碼（相反的，就可以拿回一半的籌碼）。當然，並不是非常有利的方式。

「保險」

莊家翻開的牌是A時，玩家可以把自己一半的籌碼先交給莊家，做為保險。果真莊家成了21點時，就等於平手。不是21點時，籌碼全被沒收。這個玩法，並不推薦。

◆推薦人數 5人（3～6人也OK）

黑桃皇后

不拿牌的人，反而贏牌，逆向思考遊戲

難易度
B

能力
戰略能力
運氣

分類
1圈決勝
負型

使用紙牌	**1副52張牌（除去Joker）**
紙牌大小	**從大到小，A＞K＞Q＞J＞10＞～＞2**
紙牌點數	**♥牌13張：各-1點，♠Q：-13點，其他的38張：0點**
其他	**計分表**

遊戲的勝負

絕對不能拿到♥牌，特別是♠Q。
總分愈靠近0分的玩家，最贏。

開蓋牌

每人各發10張牌
1張翻開，1張蓋住

發牌方式

莊家（dealer）依順時鐘方向，從左側開始發牌。1人1次1張，每人共10張牌。剩餘的2張牌，1張翻開，1張蓋住，並稱這2張牌為「開蓋牌」。

手牌的排列方式

相同花色（組牌）放在一起，並按照大小順序排列，如此比較容易找牌（參照第97頁）。

準備遊戲

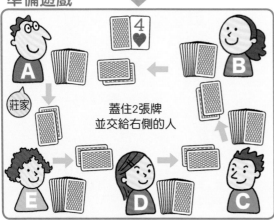

開蓋牌

蓋住2張牌
並交給右側的人

1

首先，各家先觀察好自己的手牌，並選出不要的2張牌，蓋牌後，交給右側的人。再回去拿左側的人給的牌，並放進手牌裡。

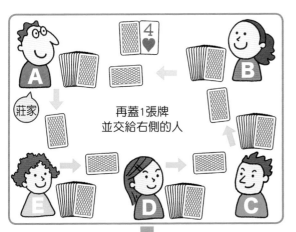

2

再蓋1張牌,並交給右側的人。然後,再回去拿左側的人給的牌,放進手牌裡。一共傳給右側的人3張牌,手牌總和為10張牌。如此,遊戲準備妥當。

遊戲開始

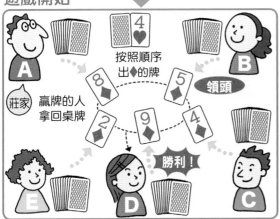

3 START

莊家左側的人開始(稱為「領頭」),從手牌中選1張牌,放在桌面。之後,依順時鐘方向,輪流出1張和領頭相同花色的牌。參與者全部出完牌後(稱為「1圈」),同花牌中,出最大牌的人,贏牌,可以拿回全部的牌。收回來的牌,不放進手牌裡,放在靠近自己的地方。贏牌的人,當下一圈的領頭。

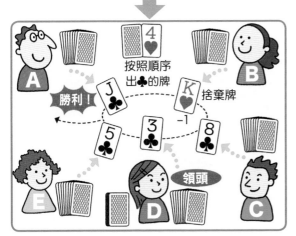

4

如果沒有和領頭同花色的牌可出,此時可以出其他花色的牌。可是,即使是出大牌,也無法贏牌(稱之為「捨棄牌」)。然而,這個遊戲,輸牌比較有利,所以捨棄牌愈多愈有利。

107

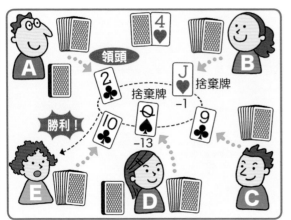

5

例如，領頭出的是♣的牌，如果沒有♣的牌，可以把負面的♥或♠Q牌當做捨棄牌，讓出♣牌面大的人收回去。

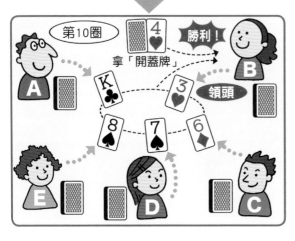

6 ◀ FINISH!

遊戲玩10圈即結束。贏得最後1圈的人，要拿回「開蓋牌」的2張牌。

●計分表的範例

局\玩家	1	2	3	4	5	合計	排名
A	-1	-18 / -19	0 / -19	0 / -19	-4	-23	**2**
B	-5	-2 / -7	0 / -7	-13 / -20	-15	-35	**5**
C	-3	0 / -3	-26 / -29	0 / -29	-1	-30	**4**
D	-3	0 / -3	0 / -3	-8 / -11	-2	-13	**1**
E	-14	-6 / -20	0 / -20	-5 / -25	-4	-29	**3**

7

計算方式為，拿到♥1張-1分，♠Q1張-13分。
各家計算自己的分數。這個遊戲，最高分是0
分。
計分結束後，從莊家左側的人開始進行下1局。
進行5局後，負分最少的人，最贏。

必勝訣竅 一定要拿♥的小牌和♠的J以下的牌

重點是傳給隔壁家何種牌。選一種特
定的花色，全部丟給他人，如此就
可以在此花色成為領頭花色時，把♠
Q當做捨棄牌，強制地交給別人。另
外最好拿住♥的小牌和♠的J以下的
牌，不要傳出去。留住♠Q牌，有時
也還滿安全的，若不想要，在傳（第
2次）1張牌時，傳出去。

另類玩法

4個人玩時，用4張「開蓋牌」

4個人玩牌時，每人各發12張，
並放4張「開蓋牌」。4張「開蓋
牌」裡，其中2張是蓋牌，另外2
張翻開。其他的規則和5個人時相
同。

◆推薦人數 6～9人（3～10人也OK）

闔家團圓

推理能力和記憶力讓你贏得這場 "闔家團圓" 的遊戲

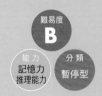

難易度
B

能力
記憶力
推理能力

分類
暫停型

使用紙牌 **1副52張牌（除去Joker）**

遊戲的勝負

收集4張1組（同點數）的牌愈多
的人，最贏。

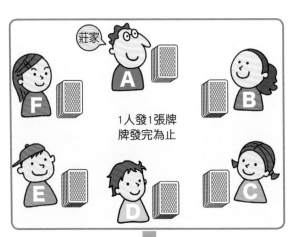

莊家

1人發1張牌
牌發完為止

A
B
C
D
E
F

發牌方式

莊家（dealer）依順時鐘方向，
從左側開始發牌。1人1次1張，
牌全部發完為止。有人多1張
牌，也沒關係。

手牌的排列方式

相同花色（組牌）放在一起，並按
照大小順序排列，如此比較容易找
牌（參照第97頁）。

遊戲開始

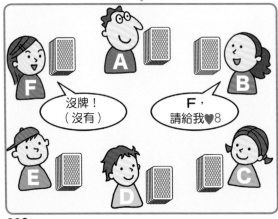

沒牌！
（沒有）

F，
請給我♥8

A
B
C
D
E
F

1 START

從莊家左側的人開始進行，可以
向任何人要牌。例如，喊「F，
請給我♥8！」。重點是，要牌
的人必須在手牌中也有1張與自
己要求的同點牌。總之，自己手
中沒有同點數的牌，就不能向別
人要同點牌（花色無關）。
若沒有牌，就回答「沒牌!」或
「沒有！」

●F手中有「8」時

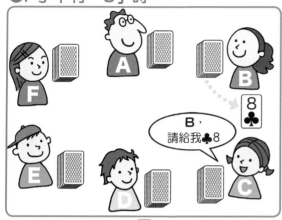

如果被要求出牌的人，剛好有那張牌，就必須把牌面朝上，交給猜中的人。

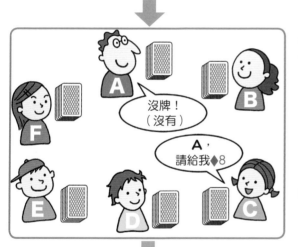

2

猜中了，還可以繼續猜，猜不中，輪到下家（左側的人）。只要能持續猜中，就能一直猜下去。要求同樣的牌（花色不同）或不同的牌（至少自己要有1張牌），向同一人要牌或不同人要牌，都可以。但是，就是不能pass。

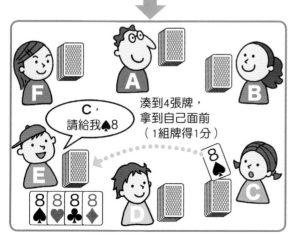

3

湊到4張牌時，翻開並放在自己前面。這4張牌稱為「1組牌」，總共有13組牌。

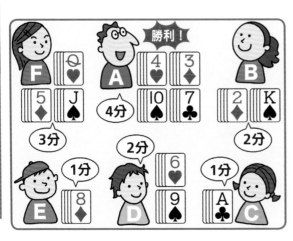

4 ◀ FINISH!

每個人的手牌都用盡了，就遊戲結束。1組牌得1分，得分最高的人，贏牌。同分時，手牌先用完的人贏。也可以依照得分高低，排順位。

必勝訣竅 牢記各家手牌之間的轉移

從不能說自己手中沒有的點數以及牌的移動情形，可以推測出各家的手牌內容。因為不能收集自己手牌中沒有的牌，因此只需好好記住和自己有關的訊息。

小建議
請注意，明明自己沒有的點數，卻說有，有牌，卻說沒有時，會讓這個遊戲混亂，很難再玩下去。

專欄6　撲克牌訊息・3

全日本德州撲克牌選拔賽（AJPC）

為了廣為宣傳世界聞名的德州撲克牌以及培育優質玩家，
終於，於2007年，舉辦了首次全日本德州撲克牌選拔賽。

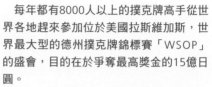

每年都有8000人以上的撲克牌高手從世界各地趕來參加位於美國拉斯維加斯，世界最大型的德州撲克牌錦標賽「WSOP」的盛會，目的在於爭奪最高獎金的15億日圓。

因此，為了要在日本舉辦世界聞名的競賽－德州撲克牌，以及培養世界級的日本人玩家，於2007年，成功舉辦了全日本首次的德州撲克牌選拔賽。並頒發了獎杯、獎狀和WSOP出賽權，來回機票&住宿給幸運的優勝者。

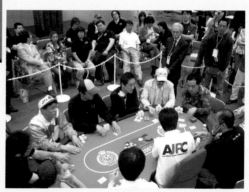

這場德州撲克牌選拔賽首先在東京、大阪舉行初賽，最後在東京進行決賽。WSOP和全日本德州撲克牌選拔賽所採用的大會規則為「德州撲克(Texas Hold'em)」。

http://www.ajpc.jp/

在全日本德州撲克牌選拔賽當中，包含有女子選手賽和銀髮族選手賽，一共分成3個項目爭奪冠軍。優勝者為坂本邦彥先生（左）和佐藤友香小姐（中）。

Part 6 5人以上 好玩遊戲

德州撲克

◆推薦人數 6～10人（2～15人也OK）

難易度 **C**

能力 讀心術 拉鋸戰

分類 博奕型

德州撲克

介紹世界各地流行的國際標準「德州撲克（Texas Hold'em）」遊戲

使用紙牌	1副52張牌（除去Joker）
使用紙牌	由大到小，A＞K＞Q＞J＞10＞～＞2。德州撲克牌無分花色（組牌）大小
其他	每個人需要準備60點的籌碼。白色（1點）10個，紅色（5點）10個。

遊戲的勝負

最後能獨占所有籌碼的人是勝利者。為了要贏得籌碼，可以用下賭注的方式，讓其他的玩家因畏縮而退場，或是以最強勢的牌組和在場的玩家一決勝負。

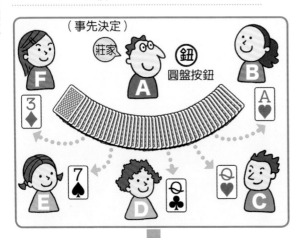

（事先決定）

★通常「德州撲克（Texas Hold'em）」都會事先決定專任的莊家（dealer），負責發牌和籌碼的分配，本遊戲也採用此一方式。當然，莊家也可以輪流擔當。此時，可以放一個圓形按鈕在莊家面前，並按照順序把圓形按鈕往左側移動，當做標記。

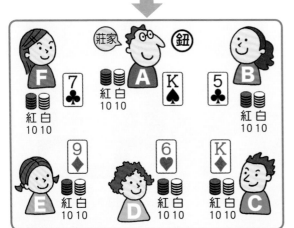

莊家決定圓形按鈕的位置，從左側開始，每人發1張的牌，牌面朝上，比較誰的牌面最大（此時，大小順位為♠＞♥＞♦＞♣）。然後，把圓形按鈕放在其前方。下一步，開始進行遊戲。在此之前，先說明撲克牌組（poker hand）

「撲克牌組（poker hand）」的種類

撲克牌組是由5張牌所構成，總共有9種牌組。
同一牌組之間，也有大小之分，先從最大的牌組開始說明。

	最大牌組	最小牌組
1・同花順 相同花色的連續牌。例如，♥8♥7♥6♥5♥4。同牌組時，比較最大牌的大小。A在A・K・Q・J・10的牌組是最大，但是在5・4・3・2・A是最小。此外，K・A・2的排序是不被承認的。	10♠ J♠ Q♠ K♠ A♠	A♥ 2♥ 3♥ 4♥ 5♥
2・四條 湊齊4張同點牌。剩下的一張，任何牌都OK。例如，J・J・J・J・4。同樣是四條時，比較構成四條牌的大小，以決勝負。4張相同時，比剩下的1張牌（牌腳・kicker）。	K♦ A♣ A♦ A♠ A♥	3♦ 2♠ 2♥ 2♣ 2♦
3・葫蘆 同點牌3張和另外的同點牌2張的組合。例如，9・9・9・3・3。同樣是葫蘆時，比較同點3張牌的大小。如果，同點3張牌相同時，比較同點2張牌。若再相同，就平手。	K♠ K♥ A♣ A♦ A♠	3♥ 3♣ 2♦ 2♠ 2♥
4・同花 5張牌全同花。例如，♣Q♣8♣7♣4♣2，任何數字皆可。同樣是同花時，比較彼此最大的牌，牌大的玩家贏牌。	9♣ J♣ Q♣ K♣ A♣	2♦ 3♦ 4♦ 5♦ 7♦

115

	最大牌組	最小牌組

5・順子

5張連續數字。A只能用在A・K・Q・J・10（代表最大）和5・4・3・2・A的順子（代表最小）。不可以夾在3・2・A・K・Q中間。同樣是順子時，比較最大的牌，牌大的玩家贏牌。

最大牌組：10♠ J♥ Q♣ K♦ A♠
最小牌組：A♣ 2♦ 3♠ 4♥ 5♣

6・三條

3張同數字的組合。例如，K・K・K・9・5。剩下的2張（稱之為「牌腳（Kicker）」），任何牌都可以。同樣是三條時，比較3張牌的大小，牌大的贏牌。如果再相同，比其他2張牌中的大牌，又相同時比較第5張牌，若再一樣，就成平手。

最大牌組：Q♦ K♦ A♠ A♥ A♣
最小牌組：4♦ 3♣ 2♦ 2♠ 2♥

7・兩對

5張當中有2個對子。例如，A・A・6・6・J。同樣是兩對時，比較大的對子，如果相同，比較小的對子。又相同是，比剩下的1張（牌腳・Kicker）。若再一樣，就成平手。

最大牌組：Q♣ K♦ K♠ A♥ A♣
最小牌組：4♦ 3♠ 3♥ 2♣ 2♦

8・一對

牌組中有一對。例如，4・4・A・8・5。同樣是一對時，比較對子的大小。如果相同，從3張牌腳中，最大的牌開始比大小。若再一樣，就成平手。

最大牌組：J♠ Q♥ K♣ A♦ A♠
最小牌組：5♥ 4♣ 3♦ 2♠ 2♥

9・無對子

不屬於上述1～8的任何牌組。同樣是無對子時，從最大的牌開始比大小。若全相同，就成平手。

最大牌組：9♣ J♦ Q♠ K♥ A♣
最小牌組：2♦ 3♠ 4♥ 5♣ 7♦

遊戲開始

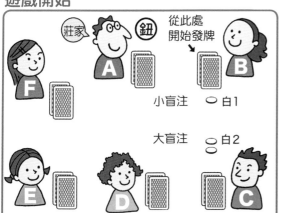

1 ▶ START

圓形按鈕左側的人拿1個籌碼，放在自己面前，稱之為「小盲注（small blind）」。其左側的人拿2個籌碼，放在自己面前，稱之為「大盲注（big blind）」。莊家發牌，1人1次1張，每人2張牌。發玩牌後，就開始

「下賭注」的動作

●不下注（check）：不下任何賭注。不可以在跟注（bet）之後。
●跟注（bet）：這圈遊戲一開始所下的 1 個以上的籌碼。
●不玩（fold）：從此局退出不玩（亦稱之為「蓋牌」或「棄牌」）。
●加注（call）：和上家（除了已經不玩的玩家以外）出相同的賭注。
●再加注（raise）：比上家（除了已經不玩的玩家以外）出更多的賭注。

「下賭注」的原則

①不玩的玩家退出此局。除了一個人以外，其他全部不玩時，剩下的人贏牌，並可以拿回全場下的賭注。此時，不用翻開手牌。
②不想不玩時，必須要加注或再加注。對上家的不下注，可以喊不下注的加注。
③除了已經不玩的人以外的籌碼（賭注）都到齊後（除了已經不玩的人之外的全部玩家都加注後），就可進行下1圈的遊戲。

第一次的「下賭注」

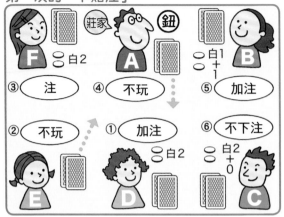

從出大盲注（出2個籌碼的人）的左側開始，從下列的動作，選擇一個。

・出2個籌碼，喊「加注」。
・出4個籌碼，喊「再加注」。
・1個籌碼也不出，喊「不玩」。

不玩時，棄牌，到1局結束為止，只能觀戰。

這個「下賭注」的動作，各家輪流進行。出「小盲注」的人（一開始出1個籌碼的人），不管是加注或再加注，都可以少1個籌碼（只是先出了而已，結果也是一樣數目）。

●「自由再加注」時

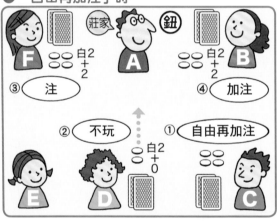

大盲注的人拿出2個籌碼後，特例允許再加注，稱之為「自由再加注」。再加注後，直到全部人都喊完後，只有尚未棄牌的人，可以繼續下賭注。如果大盲注的人不想再加注，只要喊「不下注」，就可以結束第1次的賭注。

●除了1個人之外，其他的人全部不玩時

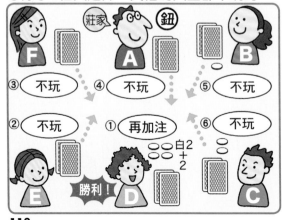

到了這個階段，除了1個人之外，其他人全部都棄牌時，就算最後留下的人贏牌，可以拿回所有桌上的賭注，並把圓型按鈕往左側移到下1位。然後，收回所有的牌，洗牌，再回到第1步驟，進行下1局。

● 翻開「公開牌」

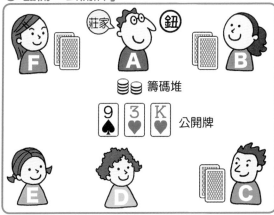

第2次「下賭注」

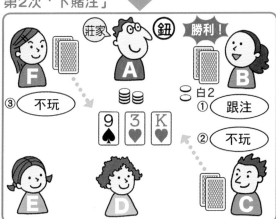

●「再加注」時

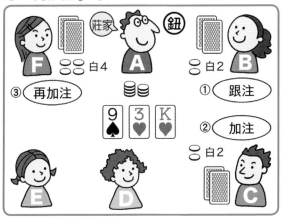

3

除了棄牌的人，如果還剩2人以上，就由剩下的人進行下一圈賭注。並把所有的賭注，集中到牌桌中間（稱之為「籌碼堆」）。之後的1圈，即爭奪這個籌碼堆。接下來，莊家先捨棄堆積牌的最上面1張牌，但不能翻開，然後，再翻開3張牌，並放在牌桌中央。這3張牌稱之為「公開牌」，也是剩下來的人的共通牌。全部人用這3張牌和自己的手牌組合成撲克牌組。

4

剩下來的人當中，以靠近圓盤按鈕左側的人開始進行。可以喊「不下注」，喊「加注」並下2個籌碼，喊「再加注」並下4個籌碼，或喊「不玩」。此時也是，除了1個人之外，其他人全都棄牌時，剩下來的1位就贏牌，可以拿回整個籌碼堆的賭注，並結束此局。然後，再回到第1步驟，開始下1局。

只要有人喊「加注」，就進行下1圈。若有人喊「再加注」，就必須針對此一「再加注」喊「加注」或「再加注」。例如，剩下3個人，B下2個籌碼並喊「跟注」，C下2個籌碼並喊「加注」，F下4個籌碼並喊「再加注」時，B就必須針對這個「再加注」的動作，決定是要棄牌，或下2個籌碼並喊「加注」，或下4個籌碼喊「再加注」（重新再加注）。此時也是，除了1個人之外，其他人全都棄牌時，剩下的1位就贏牌，可拿回整個籌碼堆的賭注，並結束此局。然後，再回到第1步驟，開始下1局。

● 翻開「第4張公開牌」

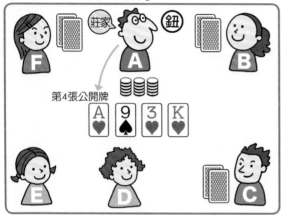

5

最後的加注結束後，進行下1圈。上1圈的賭注，全部歸到籌碼堆裡。莊家先丟掉1張牌面朝下的堆積牌頂牌，然後再翻開1張牌，稱之為「第4張公開牌」。這第4張牌和其他的公開牌合起來總共是4張牌，是屬於參與者大家共同的牌。

第3次

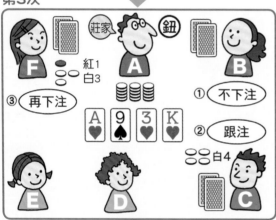

6

剩下來的人當中，以靠近圓盤按鈕左側的人開始進行。可以喊「不下注」，喊「跟注」並下4個籌碼。其他沒棄牌的人，喊「加注」並下4個籌碼，或喊「再加注」並下8個籌碼，或「不玩」。此時也是，除了1個人之外，其他人全都棄牌時，剩下的1位就贏牌，可拿回整個籌碼堆的賭注，並結束此局。然後，再回到第1步驟，開始下1局。請注意，以後不論是跟注還是再加注的單位，就提高為4個籌碼。所以，針對8個籌碼的再加注，就增加為12個籌碼。

7

最後的加注結束後，進行下1圈。而上1圈的賭注，全部歸到籌碼堆裡。

●翻開「最後1張牌」

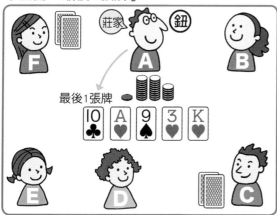

8

莊家先丟掉1張牌面朝下的堆積牌頂牌,然後再翻開1張牌,稱為「最後1張牌」。這最後1張牌和第4張公開牌和其他的公開牌,一共是5張牌,是參與者大家共同的牌。

第4次「下賭注」

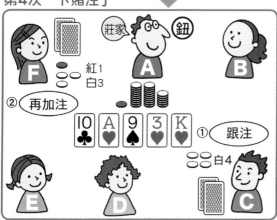

9

剩下來的人當中,以靠近圓盤按鈕左側的人開始進行。可以喊「不下注」,喊「跟注」並下4個籌碼。其他不退出的人,喊「加注」並下4個籌碼,或喊「再加注」並下8個籌碼,或「不玩」。此時也是,除了1個人之外,其他人全都棄牌時,剩下的1位就贏牌,可拿回整個籌碼堆的賭注,並結束此局。然後,再回到第1步驟,開始下1局。

「攤牌」(showdown)

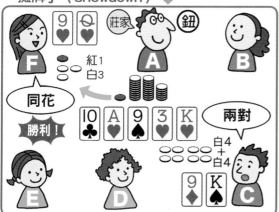

10

此時,最後的加注結束後,從最後1圈,最後再加注的人(若無再加注,從最先不下注或跟注的人)開始攤牌(showdown)。從桌面上翻開的5張牌和自己的2張手牌裡,湊出最強的撲克牌組,然後各家比大小。其中,擁有牌組最大的人可以拿回整個籌碼堆。優勝的人不只一位時,大家平分籌碼,無法均分的多餘籌碼給最靠近圓形按鈕左側的人。

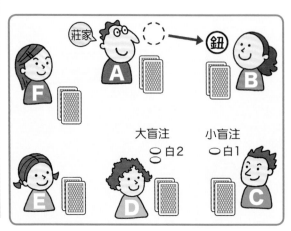

大盲注　　小盲注
　白2　　　白1

11 ◀ FINISH!

至此，1局結束，圓形按鈕往左順移1個位置，並回到第1步驟。籌碼耗盡的人，退出遊戲，也不用再發牌給他。

如此，逐漸一個個人退出遊戲，最後留下的人就獲得最後的勝利。

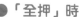

●「全押」時

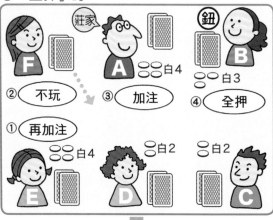

② 不玩　　③ 加注　　④ 全押
① 再加注
白4　　白3　　白4　　白2　　白2

遊戲途中，如果手中的籌碼不夠時，可以把自己僅存的所有籌碼都下注，但也僅能以所下的賭注數目，來決勝負。稱此一動作為「全押」。

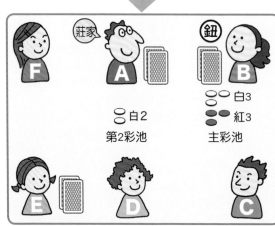

白2　　　白3
第2彩池　　紅3
　　　　　主彩池

當「全押」出現時，為了配合全押的籌碼數，把其他人多下的賭注，再開第2個彩池（side pot）。喊「全押」的人，對第2個彩池沒有任何的權利，並且到攤牌為止，也不用做棄牌或下賭注的任何動作。此時，主彩池和第2彩池可能各出現1位優勝者（當全押的人擁有很強的牌組時）。

必勝 訣竅 每局只有一位勝利者，
若是小牌組就趕快棄牌

擁有小牌組時，趕快棄牌是為
上策。因為，德州撲克在 1 局
中，只能有1位勝利者。不管是
對子、同花，或牌腳，A永遠是
大牌，拿到A就勝利在望。

另類玩法

「換牌撲克（draw poker）」

「換牌撲克」是一個很古老的玩
法。首先，必須下1個籌碼的「頭注
（Ante）」，然後再每人發5張牌。此
時，會有第1次的賭注，留下來的人，可
以從手牌中選0～5張牌和堆積牌換牌。之
後，進行第2次的賭注，如果只剩下1位玩
家，此玩家就獲勝。剩下2人以上時，攤
牌決勝負，牌大的人贏牌。

- - - - - - - - - - - - - - - - - - - -

**「七種種馬撲克牌
（seven stud poker）」**

「七種種馬撲克牌」在下完頭注後，每人
發2張牌面朝下的牌，1張牌面朝上的牌，
一共發3張。然後，開始第1次下注。之
後，再發給留下來的人，1張翻開的牌，
並進行第2次下注。接著，同樣的再發1張
翻開的牌，重複下2次賭注。最後再發給
留下來的人，1張蓋牌，再下第5次賭注
後，攤牌。從拿到的7張牌中，選5張做為
牌組來比大小。

◆推薦人數 7～9人（4～12人也OK）

投機

不知道自己商品質量的好壞，強行推銷賣出！

難易度 **C**

能力
銷售能力
運氣

分類
博奕型

使用紙牌 54張牌。加2張Joker。有3張就加3張，1張也可以。

紙牌大小 由大到小，A＞K＞Q＞J＞10＞～＞3。點數相同時，以♠♥♦♣的順序。♠7比♥7大級。Joker和2是鬼牌（Wild Card），比前1張牌，稍微大一點。♦J之後出的2，可以贏過♦J，但輸♥J。

其他 每個人需要300個左右的籌碼（例如：白1點：10個。紅5點：10個。藍25點：10個。總共310籌碼）

遊戲的勝負

最後手上有最強的牌，籌碼也最多的人，最贏。

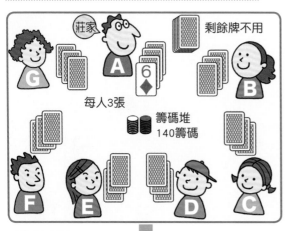

剩餘牌不用

莊家

每人3張

籌碼堆
140籌碼

G　A　6♦　B

F　E　D　C

發牌方式

莊家（dealer）依順時鐘方向，從左側開始發牌。1人1次1張，每人發3張。然後，再多發1張給自己（如果是花牌[J或是更大的牌]時，就捨棄，直到花牌以外的牌出現為止），並翻開。注意，誰都不能看蓋牌。

把發下來的牌，拿到自己面前，牌面朝下，並漸層式排列。發剩下的牌，就不再使用。

遊戲開始

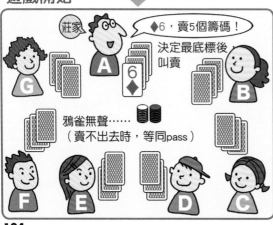

莊家

♦6，賣5個籌碼！

決定最底標後叫賣

鴉雀無聲……
（賣不出去時，等同pass）

G　A　6♦　B

F　E　D　C

1 START

首先，每個人出20個籌碼（6人以下時，每人出30個籌碼），並稱之為籌碼堆。參與者為爭奪籌碼堆而戰。

莊家可以賣自己手牌中，1張翻開牌。或是，也可以賣蓋牌中最上面的1張牌。可以喊pass，也可以不做任何動作，直接輪流進行。

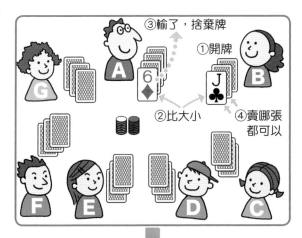

2

首先，賣牌者決定底標後，喊價。例如，喊「5個籌碼！」，如果有人要買，就可以喊回「5個籌碼！」，（此時）付5個籌碼，並得到那張牌，然後疊在自己的手牌（牌面朝上時，依舊牌面朝上，牌面朝下時，仍然牌面朝下）的最上方（最上方的牌是翻開時，放在其下方）。如果，複數的人要那張牌時，用競標的方式來決定得標價和得標者。乏人問津時，那張牌仍屬於原有者，然後換下1家。

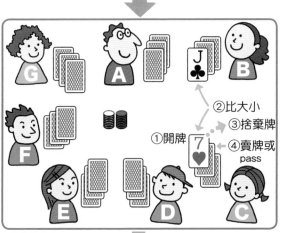

3

莊家左側的玩家，翻開自己手牌的第1張牌（若是蓋牌狀態時），如果比先前翻開的牌還小，就當場捨棄。反之，比其他任何牌都還要大（稱之為「高牌」）時，維持牌面朝上的狀態，放在自己手牌的最上方，然後捨棄上1張「高牌」。接著，可以開始賣自己的1張手牌。

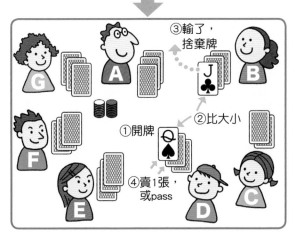

4

之後，依順時鐘方向，輪流進行。輪到自己時，比較自己手牌的最上面的1張牌（牌面是翻開時，維持原狀。蓋牌時，請把牌翻開）和高牌的大小。自己的牌比高牌小時，捨棄自己的牌，高牌比較小時，捨棄高牌。總之，牌桌上一直維持1張牌面朝上的高牌。

125

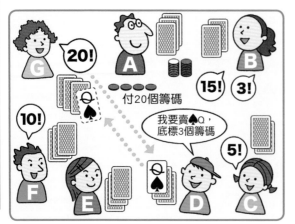

5

之後，可以選擇下列①②③的任何一個動作。

①賣翻開的牌：如果自己有高牌，就可以賣牌。

②賣蓋牌：如果自己有蓋牌，就可以賣自己蓋牌中，最上面的1張蓋牌。

③pass：無任何動作，換左側的人繼續進行遊戲。

賣牌的方式，按照第2步驟，決定底標後，競標。如果賣不出去，結果就如同③的pass一樣。賣掉時，可以拿回得標籌碼，並把牌交給買家。買家把買回來的牌，放在自己的牌的最上方（最上方的牌是翻開的狀態時，就放在其下方）。

輪到自己時，擁有自己的高牌時（有翻開的牌時），就不需要再重新翻開其他的牌。可以賣翻開的牌，或賣其下方的牌（如果有的話），或選擇pass。

●擁有翻開牌時

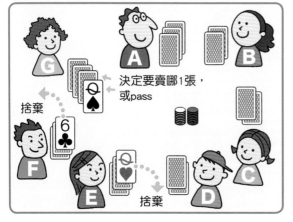

●買了蓋牌時

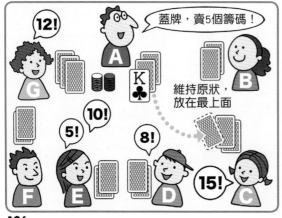

買牌的人，把買進的牌放在自己牌的最上方（最上方是翻開的牌時，放在其下方）。本遊戲因為可以用買牌的方式，把牌買進，因此，即使手牌沒有了，也還不能退出遊戲。另外，沒有得標的人，當然也就不用出任何籌碼。

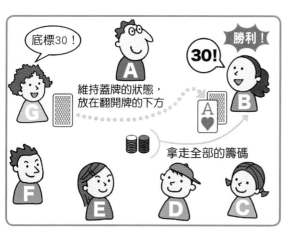

6 ◄ FINISH!

如果除了高牌的牌主之外，沒有人擁有蓋牌時，此玩家就可拿回整個籌碼堆，也終結此局。造成如此的結果，有2種狀況。一種狀況是，擁有翻開牌（即是高牌）的玩家，買斷所有蓋牌時。

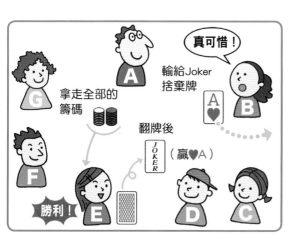

另外一種狀況是，保有最後1張牌時。針對B的♥A，E要贏牌的話，最後1張必須是♠A或Joker或2，其他的牌就沒法贏過B。

必勝訣竅 好牌先要以低底標起標，就可能會以高價賣出

切記，不管是任何好牌，都沒有籌碼堆的價值高。拿到好牌馬上賣出，絕對有利。此外，即使是絕對會贏的牌，如果能賣到高價，就賣出，才能分散風險。

小建議

賣牌者扮演成拍賣商，巧妙地讓其他人參加競標。例如，底標是「10」，賣牌者就喊「10，10，10!」，若沒人競標，就以10為得標價。

◆推薦人數 7～9人（6～10人也OK）

難易度
B

能力
決斷力
運氣

分類
1圈決勝
負型

全軍覆沒

Pass也要給籌碼，新感覺的多人遊戲

使用紙牌	1副52張牌（除去Joker）
其他	需要大量的籌碼。每個人需要白（1點）10個，紅（5點）10個，藍（10點）4個，總共100點左右

遊戲的勝負

避開全軍覆沒，儘量在每1圈贏得籌碼，1次遊戲結束後，籌碼最多的人，最贏。

遊戲開始

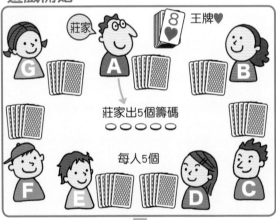

莊家

王牌♥

莊家出5個籌碼

每人5個

發牌方式

莊家（dealer）依順時鐘方向，從左側開始發牌。1人1次1張，每人共5張牌。然後，翻開剩餘牌的頂牌，並以這張牌的花色（牌組）為王牌。

1 START

莊家先出5個籌碼。

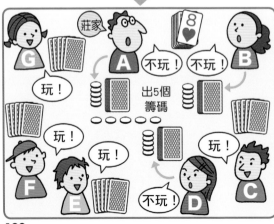

莊家

不玩！ 不玩！

玩！

玩！

出5個籌碼

玩！

玩！

玩！

不玩！

2

先好好觀察自己的手牌，然後依順時鐘方向，從莊家的左側開始，輪流決定是喊「玩！」還是「不玩！」。當判斷這1圈，不可能有贏的機會時，就可以喊「不玩！」。喊「玩！」的人不用下籌碼，不玩的人必須出5個籌碼並捨棄手牌。除了1個人之外，其他的玩家全都不玩時，最後剩下的人，就可以收下全部的籌碼。

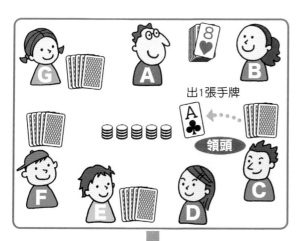

3

只要有2人以上，遊戲仍然繼續進行。由莊家左側的人開始，從手牌當中，拿出1張喜歡的牌，並翻開（如果莊家左側的人已棄牌時，就由再左側的人開始，若此人也棄牌時，就依此類推。即是，由莊家左側，尚未棄牌的玩家開始，從手牌當中，拿出1張牌。並稱之為「領頭」）。

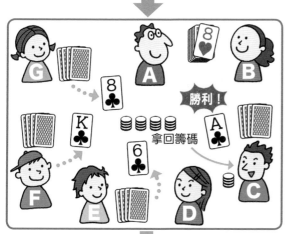

4

然後，依順時鐘方向，輪流出牌。各家必須出與領頭同花色的牌，1次出1張牌。請注意，如果有和領頭出的牌相同花色的牌，輪到自己時，一定要出牌，不能不出。

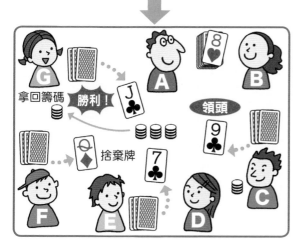

5

如果沒有相同花色的牌，此時，才可以出不同花色的牌，即使出的是大牌，也不能贏牌（稱此牌為「捨棄牌」）。但是，王牌又另當別論，出王牌即可以逆轉勝（用王牌來贏牌，稱之為「出王牌」）。請注意，如果有和領頭出的牌相同花色的牌，輪到自己時，一定要出牌，不能不出。

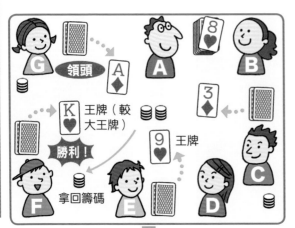

6

每家都出完牌，參與者人數的牌
（稱之為「1圈」）都到齊後，
比較和領頭同花色的牌面大小，
牌面最大的玩家，贏得這1圈。
但是，如果有人出王牌時，王牌
勝利。此外，複數的人出王牌
時，其中王牌牌面最大的人，贏
牌。

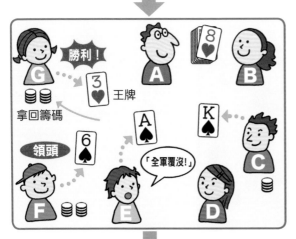

7

每1圈所得到的牌，不放進手牌
裡，放在自己面前即可。如此，
可以知道自己贏了幾圈。另外，
每贏得1圈，就可以拿回五分之
一的桌面籌碼。
贏得1圈的人，當下1圈的領頭。
如此大戰5圈後，遊戲即結束。

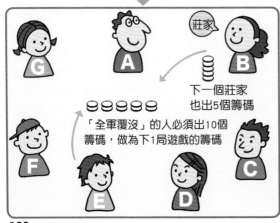

8

喊「玩！」，卻沒有贏得任何1
圈，這種情形稱之為「全軍覆
沒」。成為「全軍覆沒」的人必
須出10個籌碼，做為下次遊戲的
籌碼。

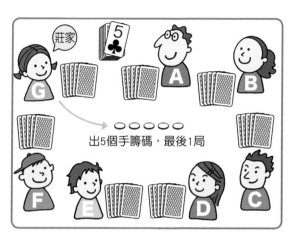

出5個手籌碼，最後1局

9 FINISH!

換莊家左側的人，重新從發牌開始。當然莊家先出5個籌碼。遊戲的次數，按照參與者的人數來決定。贏得籌碼愈多的人，勝利。

●延長賽（如果最後1局，出現全軍覆沒時）

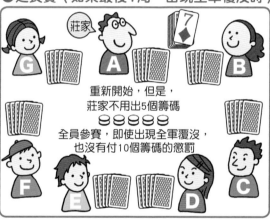

重新開始，但是，
莊家不用出5個籌碼

全員參賽，即使出現全軍覆沒，
也沒有付10個籌碼的懲罰

最後1局時，只要有人全軍覆沒，就要延長1次。延長賽時，莊家不用再出5個籌碼，全部的人都必須「玩！」。但是，即使是出現了「全軍覆沒」，也不用出籌碼。

必勝訣竅 只要可以贏1圈，
就必須繼續跟牌

勝利與否取決於是要繼續玩還是棄牌的判斷。莊家左側的人，更需要小心行事。莊家和右側的人，也要注意各家出牌的動向。如果有機會贏得1圈，當然是應該選擇繼續玩會比較有利，可是，很難去判斷。反之，如果手中有大牌，就想辦法盡量逼其他人「全軍覆沒！」。

另類玩法
「3張牌的全軍覆沒」

如果是4～6人時，就可以玩「3張牌的全軍覆沒」。手牌發3張，莊家和棄牌的人，出3個籌碼，全軍覆沒的人出6個籌碼。另外還有，加入Joker的玩法。Joker的功用和「99」（第74～77頁）一樣，視為和王牌一樣，持有相同的效用。決定王牌的牌，如果出現了Joker牌，就表示此局無王牌。

131

◆僅限1人

手扶梯

一學就會，單人遊戲的入門篇

難易度 **A**

能力 注意力

使用紙牌　**1副52張牌（除去Joker）**

遊戲的勝負

拿掉配成對的桌牌，直到拿完桌牌為止。

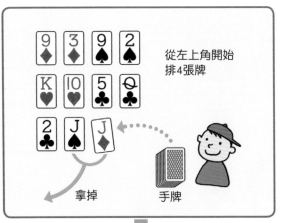

從左上角開始排4張牌

拿掉　　手牌

縱向、橫向、斜線，若出現同點數的2張牌，就當做1對，拿掉。

拿掉

排列方式

橫向排4張牌，下方再排4張。然後，往縱的方向繼續擴展，請保留足夠的排列空間。

1 START

把牌洗乾淨，切好牌。首先，翻開一張手牌，放在左上角，接著往右，一張張翻開，共翻開4張牌。第一段翻開4張後，下一段也同樣的翻開4張，並排好。
隔壁如果出現同點數的2張牌，就拿掉。

2

不只是橫向的隔壁2張，縱向、橫向、斜線，只要是同點數的隔壁2張牌，就可以拿掉。

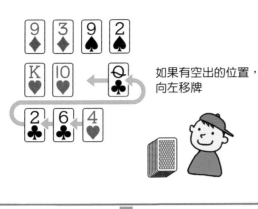

3

抽掉的牌所空出來的位置，從其右側的牌開始，一張張牌往左移。最右邊沒牌時，從下一段最左邊的牌，往上移牌。如此的移動方式，和手扶梯類似，因而得名。

如果有空出的位置，向左移牌

4 　FINISH!

縱向、橫向、斜線，同時發生同點數時，只能選擇其中1對。不可以1次拿掉3張。此時，可以任選其中任何1對。另外，如果有可以拿掉的牌，就要拿掉，不能放著不拿。

只要能把所有的牌，成對拿掉，即大功告成。

可以任選其中一張，並拿掉

小建議
最簡單的單人遊戲之一。但是，仍然需要一點小技巧。這一點是不同於「時鐘」的遊戲。

133

◆僅限1人

金字塔

用 "預測能力"，湊總和為13的牌

難易度
A

能力
注意力

使用紙牌	1副52張牌（除去Joker）
紙牌點數	K：13，Q：12，J：11，點牌：牌面點數，A：1

遊戲的勝負

拿完桌牌。

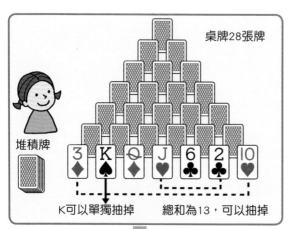

桌牌28張牌

堆積牌

K可以單獨抽掉　　總和為13，可以抽掉

排列方式

洗完，切完全部的牌後，牌面朝下。先在牌桌最上方排上第1張牌，然後在第1張牌的下方兩個角上，蓋上兩張牌。依此類推，3張、4張、5張、6張，呈三角狀的金字塔型。排到第7層的7張牌時，翻開牌面。剩餘的牌，牌面朝下，做為堆積牌，拿在手裡。

1 START

基本規則為，2張牌的總和為13點，就可以拿掉。首先把翻開的7張牌當中，總和為13的牌，先拿掉。K是比較特別的牌，單獨一張就可以被抽掉。

2

當壓在牌角上方的牌，被拿走後，就可以翻開此牌。

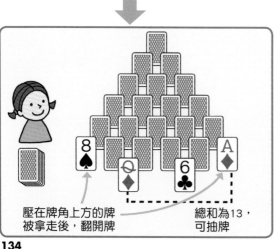

壓在牌角上方的牌
被拿走後，翻開牌　　總和為13，
可抽牌

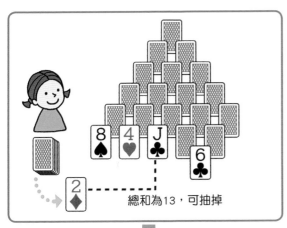

3

如果沒有加起來是13的2張牌（或是單獨的K），就翻開堆積牌中的第1張牌。然後，看看是否可以和桌上翻開的牌，合計為13。如果有，即拿掉。

總和為13，可抽掉

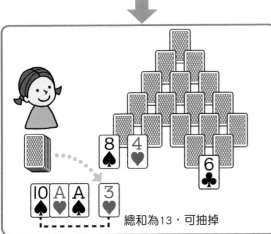

4 　FINISH!

如果沒有總和為13的牌，就把牌放在牌桌左下角的地方，當做捨棄牌。再翻開堆積牌的第1張牌，先放在捨棄牌列的最尾端。注意，只有在捨棄牌列兩側的牌，才可以拿出來使用。總之，①金字塔上已被翻開的牌，②捨棄牌列兩側的牌（第一張，最後一張），③從堆積牌翻開的牌，其中的任何兩張牌，只要總和是13，即可拿掉。

如果能拿完桌牌，即大功告成。就算堆積牌全發完，可是金字塔還有留牌，仍然失敗。

總和為13，可抽掉

成功
祕訣

翻開的牌是A，桌牌上有2張Q時，慎選對未來有利的組合後，再拿掉，如此，可以提高勝算。



◆僅限1人

心機

需要高超技術，是單人遊戲的最高境界

難易度 **B**　能力 預測能力

使用紙牌　**1副52張牌**
（除去Joker）

遊戲的勝負

把桌牌排成下列4種排列方式。
①A・2・3・4・5・6・7・8・9・10・J・Q・K
②2・4・6・8・10・Q・A・3・5・7・9・J・K
③3・6・9・Q・2・5・8・J・A・4・7・10・K
④4・8・Q・3・7・J・2・6・10・A・5・9・K

排列方式

先抽出任何一種花色（組牌）的
A、2、3、4各1張，放在牌桌上
方。

1 START

牌洗，切牌後，牌面朝下，拿在
手中（稱之為「堆積牌」）。

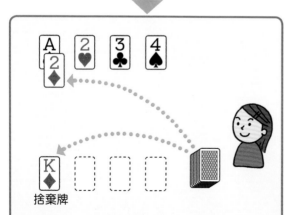

2

翻開堆積牌的頂牌，如果能接上
第1步驟的桌牌時，即稍微錯開
並疊在「桌牌」上（一開始翻開
的牌是2、4、6、8時，可以接
上牌。但是，也可以暫時先當做
捨棄牌）。

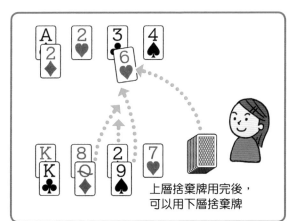

3

接不上桌牌，或不想接上時，可以當做「捨棄牌」來處理。被翻開的捨棄牌，最多可以排成4層，而最上層的牌隨時都可以用來接桌牌。當然，最上層的棄牌拿完後，即可用下一層的捨棄牌。

上層捨棄牌用完後，
可以用下層捨棄牌

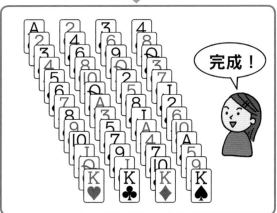

完成！

4 FINISH!

如左圖，完成4列，即大功告成。4列尚未完成，堆積牌卻已用盡，即表示失敗。

成功祕訣

掌握紙牌的特性。看清比較容易出的牌和難出的牌，然後決定捨棄牌的位置。如果難出的牌疊在容易出的牌的上方，就會造成容易出的牌無法打出，因此需要謹慎地思考。

小建議

技巧是成功的秘訣。非常特別的單人遊戲。知道訣竅的人，成功率超過90％。初學者，滿難成功。是一個非常有挑戰性，又讓人很有成就感的單人遊戲。慢慢上手後，捨棄牌的層數就可以慢慢減少為3層或2層。加油，請勇於挑戰！！

第2章

撲克牌魔術

展現流暢的手法，魔法般的演技。
技巧，口才，緊張，歡笑，然後驚嘆——
「撲克牌魔術」是一切魔術的基礎。
本書精選了10個簡單卻震撼力十足的撲克牌魔術。

魔術的

5 個禮儀

1. 選擇乾淨的牌，不要有摺痕或污垢。

2. 不熟練的魔術表演，反而會造成反效果，也不夠尊重他人。

3. 不需要太多的說明，只需適切的對話。

4. 預先設想過程的起承轉合，變一個富有故事性的魔術。

5. 最重要的是讓對方開心，服務精神最優先。

最後的女王藏在哪裡！？

3位女王

彼此隔著1張牌的4張Q，施以魔咒後，竟然3張Q就連成一串。
連小朋友都能一學就上手，投給觀眾一顆小小的震撼彈。

使用紙牌 1副52張牌（除去Joker）

技　巧	無
震撼度	★★
分　類	收集型

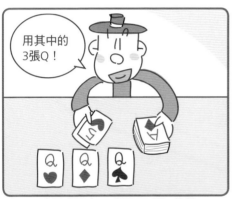

1 一邊說「現在，我要用3張Q的牌」，一邊從52張牌中，挑出3張Q牌。任何花色都可以。

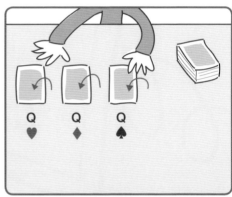

2 把3張Q，排成橫的一列，並將牌面朝下。剩餘的牌，也是牌面朝下，放在一旁（即「堆積牌」）。

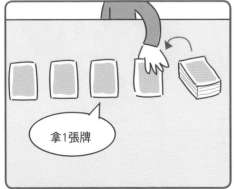

3 拿堆積牌的頂牌，並放在桌面上。

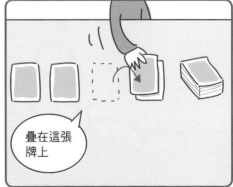

4 拿3張牌中，靠近內側的1張牌，並疊在第3步驟的牌上。

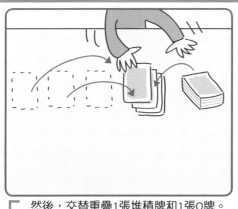

5　然後，交替重疊1張堆積牌和1張Q牌。

這裡的牌，應該是每隔1張牌，就是Q

6　Q牌全部重疊後，放在堆積牌最上方。

歐嘛咪嘛呢轟！

呢轟！

心跳聲
\ 噗咚！噗咚！ /

7　一隻手拿著重疊後的紙牌，另一隻手覆蓋在紙牌上，並唸咒語「歐嘛咪嘛呢轟！」

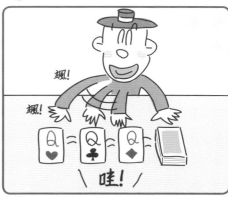

飆！

飆！

Q♥ = Q♣ = Q♦

\ 哇！ /

8　翻開上面的3張牌，照理說應該是隔著1張牌，才是Q，竟然3張Q連續出現在眼前！

解讀密碼

把Q插進左邊數來第3張牌的位置。

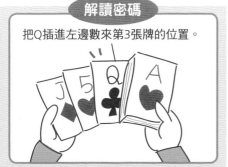

重點是不把4張Q連續排在一起。偷偷地把1張Q插進堆積牌上方數來第3張牌的位置。而其他的被抽出來的3張Q牌，放在哪個位置都無所謂。還有，當翻開3張Q牌時，不要刻意去提到花色的部分。

小建議

先從3開始！

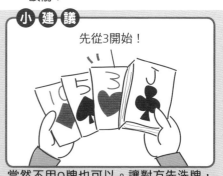

當然不用Q牌也可以。讓對方先洗牌，拿回牌後，裝作若無其事的樣子，把牌展開，然後特別留意從上面數來的第3張牌是什麼牌。如果是「♥3」，就利用其他花色的3開始變魔術。

141

紅牌黑牌一瞬間同方向！

紅與黑的不可思議

翻開2張牌的同時，不知道什麼時候，10張黑牌，10張紅牌，竟然變成同一個方向。

使用紙牌	紅牌（♥或♦）10張，黑（♠或♣）10張
技 巧	無
震撼度	★★★
分 類	收集型

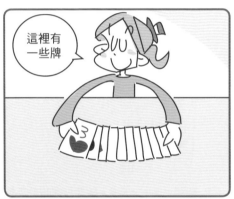

這裡有一些牌

1 展開紙牌，讓對方確認（不用特別提到，其中有黑牌和紅牌，各10張）。

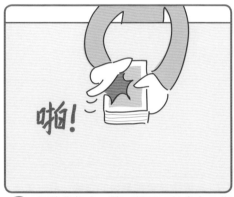

啪!

2 把牌收起來，牌面朝下，並拿在一隻手上，再用另一隻手的手指，「啪!」地輕彈最上面的1張牌。

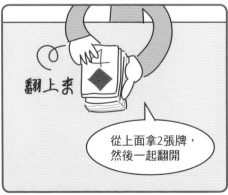

翻上來

從上面拿2張牌，然後一起翻開

3 從上面拿2張牌，翻成正面，然後疊在上方。

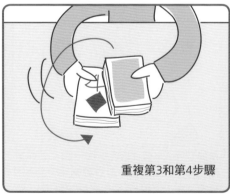

重複第3和第4步驟

4 從上面取1/4到1/3左右的牌，並放到最下方。重複數次第3和第4步驟。另外，切牌的位置並沒有任何規定。讓觀眾切牌也可以。

紅與黑的不可思議

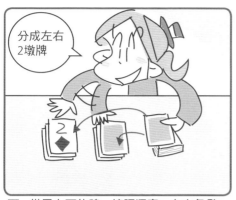

5 從最上面的牌，按照順序，左右各發1張牌。

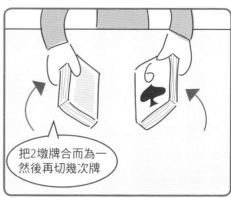

6 把2墩牌，一起朝內側方向併攏，成為1墩牌。再連續切幾次牌。

7 單手拿牌，並跟對方說「請咚咚咚，敲3下」，讓對方用手指輕敲牌面3下。

8 以緞帶展牌（參照第20頁）的方式，把牌展開後，會發現牌面朝上的全部都是黑牌。

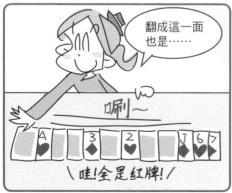

9 再把牌合起來，翻面。結果，全部是紅牌。

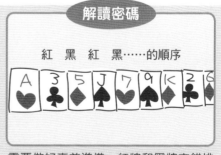

解讀密碼

紅　黑　紅　黑……的順序

需要做好事前準備。紅牌和黑牌交錯排好。即使是切牌，或是翻開2張牌，也不會改變「紅、黑、紅、黑……」的順序。可是，切記在第6步驟，合攏2墩牌時，一定要往內側方向合併。

初級 03

對方選的牌在哪裡？

超能力找牌

從52張牌當中，輕易地找出對方記住的1張牌。
注意要用技巧讓對方「著急」。

使用紙牌	1副52張牌（除去Joker）
技 巧	無
震撼度	★★★
分 類	猜牌型

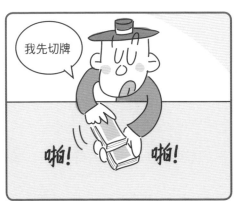

我先切牌

嗙！ 嗙！

1 切牌。

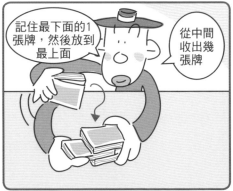

記住最下面的1張牌，然後放到最上面

從中間收出幾張牌

2 首先，做示範讓對方看。從牌墩中抽出一些牌，並放到最上面。

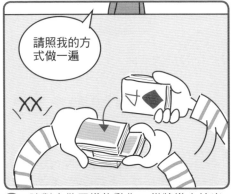

請照我的方式做一遍

3 請對方做同樣的動作，從牌墩中抽出一些牌，並請對方記住抽出牌的最下面1張的花色和點數（此時是◆4）。

4 把牌放在牌桌上。然後，切牌數次。也可以請對方幫忙切牌。

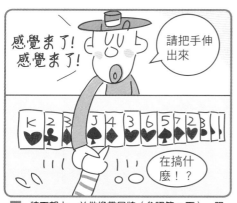

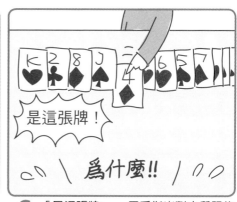

5 牌面朝上，並做緻帶展牌（參照第20頁）。跟對方說「請把手伸出來!」。握著對方的手，在牌的上方，左右移動，尋找對方記住的牌。

6 「是這張牌!」。用手指出對方所記住的◆4！

解讀密碼

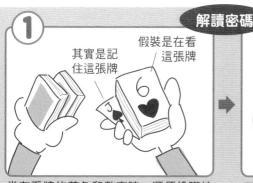

① 當在看牌的花色和數字時，順便偷瞄抽出牌的最下面1張牌的點數和花色(♠J)。此牌即是關鍵牌。

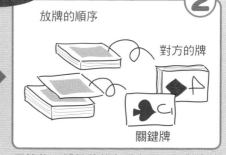

② 示範後，關鍵牌就在最上面，而對方抽的牌就在關鍵牌的上方。

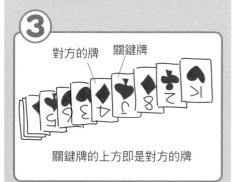

③ 用緻帶展牌後，在關鍵牌的上面1張牌，即是對方記住的牌。

小建議

在尋找牌時，不要一下就說「是這張牌！」，要來回幾次移動對方的手，當對方的手移到了記住的牌上方時，就輕輕晃動對方的手，並說「這個地方，特別有感覺喲!」。如此便能讓對方焦急，也可以把場子熱起來。

中級 04
猜中手裡牌的張數！
預言的牌

明明是對方分的牌，卻可以預言對方手裡的張數！
彷彿是特異功能，實際上是應用數學理論，自然現象的魔術。

使用紙牌	1副52張牌（除去Joker）
技 巧	低
震撼度	★★★
分 類	猜牌型

1 把牌堆放在桌上，再讓對方拿起一半的牌，並放在其左側。

2 然後，把分成一半的牌，再分一半，並放在其左側。

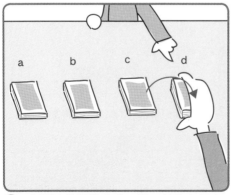

3 把原始的牌墩分成一半，並放在最右側。

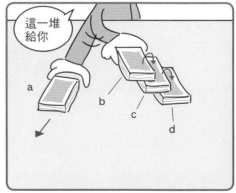

4 把a交給對方。剩餘的牌墩，依照d，c，b的順序，重疊起來，拿在手中。

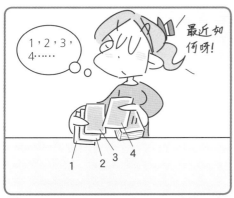

5 從牌墩上方數20張牌，20張牌的順序是顛倒過來的狀態，然後疊在剩餘的牌（左手）的最上方。

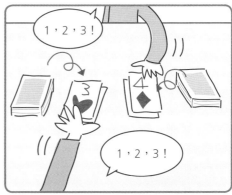

6 把對方的牌和自己的牌，牌面朝下，放在桌面上。然後，一邊數「1，2，3！」，一邊把自己的牌1張張翻開。

7 當對方的牌剛好翻完時，貼著「最後1張」的牌也剛好出現！

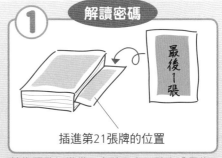

① 解讀密碼

插進第21張牌的位置

首先要做好準備。在牌面上，貼上「最後1張」的貼紙（可以用標籤貼紙），並放入52張牌當中，從上面數來第21張牌的位置。

②

分均勻一點嘛！

等一下等一下

太多　太少　太厚　一點點

重點是，要讓對方把牌均勻地分成4等分，大概1墩在13張左右。不要有太多或太少的牌墩。

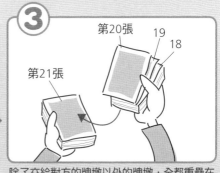

③

第20張　19　18

第21張

除了交給對方的牌墩以外的牌墩，全都重疊在一起。然後，再若無其事的樣子，把上面的20張牌，1張張的移到另1隻手上。再把數過來的20張牌，放回原來的牌墩上。如此，預言的牌就能同時在對方秀出最後1張牌時一起出現。

147

4張A突然銷聲匿跡！

A在哪裡？

各據一方的A，全跑到同一牌堆。
關鍵在運用「誘導技巧」，讓對方選出動過手腳的牌。

使用紙牌	1副52張牌（除去Joker）
技 巧	中
震撼度	★★★
分 類	變化型

1　把4張A牌，牌面朝上，排列在桌面上，讓對方看。然後，維持牌面朝上的狀態，重疊4張A牌，並拿在右手裡。

2　左手拿著剩餘的牌，牌面朝下，然後一邊說「現在要把4張A的牌，一張張翻過去」，一邊用左手大拇指滑動牌，再以牌的內側邊緣為主軸，把牌翻成背面。

3　第2張和第3張的動作和第2步驟相同。但是，最後1張，先正面疊上後，再翻成背面。

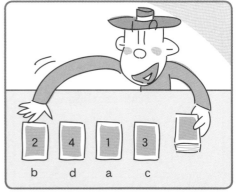

4　從手牌的最上方開始，1張張翻開，並依照a，b，c，d的順序，放在桌面上。照理說，應該全部是A牌。

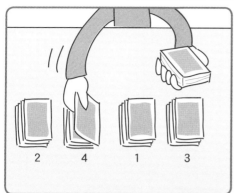

5 然後，用相同的順序，各放3張牌在各牌墩上。發完後，就說「剩下的牌就不用了」，然後把剩餘的牌，放在一旁。

6 把4個牌墩，排成前後左右，可以任意地變換位置，縱向橫向各排2個牌墩。再請對方從4個牌墩當中，選擇一個（用「誘導技巧（參照第150頁）」，讓對方選擇靠近自己的牌墩）。

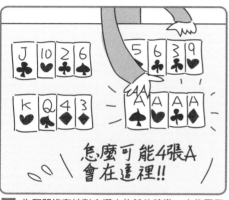

怎麼可能4張A會在這裡!!

7 先翻開沒有被對方選中的其他牌墩，之後再翻開對方選的牌墩。按理說，應該是分散在4個牌墩的A牌，又為何會聚集在同一個牌墩裡呢？

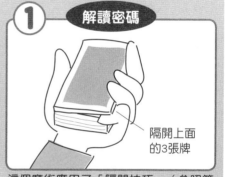

① 解讀密碼

隔開上面的3張牌

這個魔術應用了「隔開技巧」（參照第151頁）。在桌面上，排好4張A牌後，用小拇指輕輕地抬起上面的3張牌。

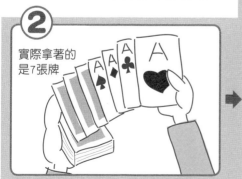

② 實際拿著的是7張牌

當右手拿起4張A牌後，裝作若無其事的樣子，疊在左手牌堆上。然後，把剛剛隔開的3張牌和4張A牌的7張牌，一併移到右手上。

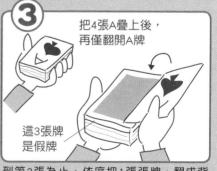

③ 把4張A疊上後，再僅翻開A牌

這3張牌是假牌

到第3張為止，依序把1張張牌，翻成背面。當4張牌都疊上去之後，再把最上面的一張牌翻過來，如此，對方就不會識破其實有7張牌。

149

魔術成功的關鍵在「誘導技巧」

想讓對方選擇動過手腳的牌，就要巧妙地誘導對方的視線和意識。
讓對方誤以為是自己在選牌，其實是 "被動選牌"。

「A在哪裡?」（參照第148頁）的魔術當中，整個高潮在最後的地方，也就是翻開有4張A的牌墩時。把有A的牌墩放在對方比較容易看到地方，然後誘導對方的意識去選擇這個牌墩。

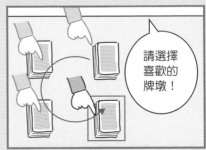

一邊說「請從裡面選出一個喜歡的牌墩」，一邊用手指點過每個牌墩，最後停頓在想要對方選擇的牌墩上。如此，對方的視線就會在那裡打住。

★如果很不幸的，對方選到別的牌（墩）時

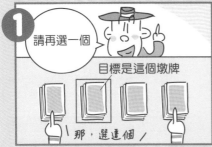

此時，就說「請再選一個！」，讓對方再選一個牌墩，要讓對方同時指著選擇的2個牌墩。

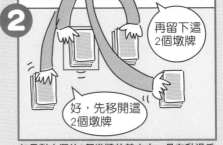

如果對方選的2個牌墩的其中之一是有動過手腳的牌墩時，就留下這2個牌墩，並推向對方。若不是，則一邊說「把這2個牌墩留下來」，一邊把對方沒選到的牌墩，推向對方。

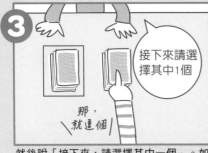

然後說「接下來，請選擇其中一個」。如果對方選到了有動過手腳的牌墩時，就可以直接交給對方。

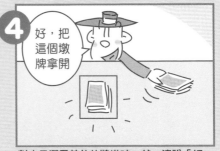

對方又選了其他的牌墩時，就一邊說「好，把這個牌墩也拿開」，一邊移開對方所指的牌墩。如此這般，看起來好像對方自己在選牌，其實是被誘導而成的結果。

專欄1 魔術基礎1

*變撲克牌魔術時,請使用有白色邊緣的紙牌

↓比較適合變魔術

變撲克牌魔術時,請選擇背面的模樣呈上下對稱,並且有白色邊緣的牌。有白色的邊緣,就可以明顯地(+來)區分牌與牌之間的界限。並且,好處是即使是偷偷地翻牌,也讓人看不出正反面。至於材質方面,比起塑膠材質的撲克牌,還是選擇彈性較佳的紙製撲克牌。另外,已經玩過遊戲的舊撲克牌,因為有污垢和摺痕,很容易讓對方察覺動過手腳的地方。因此,正式上場的時候,最好是用新的、乾淨的1副牌。

接下來,就看練習的熟練度了。本書介紹的魔術雖然不需要特別的技巧,但是也不能含糊帶過,掉以輕心。牢記變魔術的步驟,有了充分的把握之後,再從容上場。

*拿牌的方式

「發牌手勢」
固定好撲克牌的3個邊

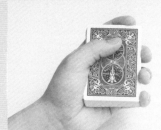

只固定2邊,是很難發牌

在變魔術,當左手拿牌時,是用食指頂住紙牌的前方,再用中指,無名指和小拇指的3根指頭壓住右側,再用大拇指下方鼓起來的地方卡住左側。此種拿牌方式,稱之為「發牌手勢」。

發牌時,會用左手的大拇指按住頂牌,然後輕輕地向右側滑動。而上圖的拿牌方式,右側的4隻手指成了阻礙。另外,牌拿在手裡的安定性也不夠高。

*基本技巧・1

隔開技巧

就是在1墩牌的特定位置上,用手指或用手隔出一個空隙來。一般是在牌墩右下角的地方,夾入左手小拇指的指腹。作法不是非常明顯,所以不會讓對方覺得到。
[應用在中級05「A在哪裡?」(參照第148頁)]

只有皇后可以避不見面！

完全皇后

請對方把牌分成2墩，然後再互換2張牌。2墩牌合而為一時，只有4張是牌面朝下的。翻開這些牌，竟然全是皇后！

使用紙牌	1副52張牌（除去Joker）
技 巧	中
震撼度	★★
分 類	收集型

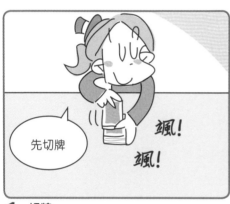

先切牌

颯！
颯！

1 切牌。

請分成2墩牌

2 然後，放在桌面上，並讓對方把牌分成2墩。

請選其中一墩牌

3 接著說「請選一個喜歡的牌墩」，讓對方選其中一個牌墩。

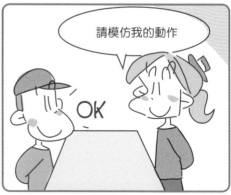

請模仿我的動作

OK

4 自己和對方都站起來。並說「請模仿我的動作」，雙方都把牌放到自己的背後。

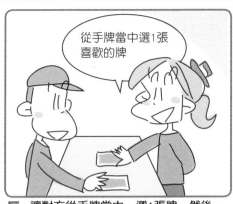

5 讓對方從手牌當中，選1張牌，然後，牌面朝下，放在桌上。自己也同樣地出1張牌。

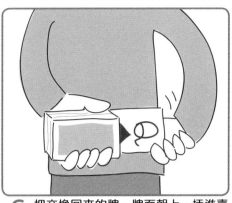

6 把交換回來的牌，牌面朝上，插進喜歡的位置裡。

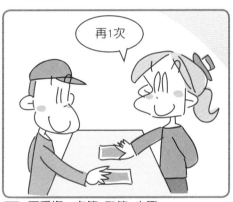

7 再重複一次第5和第6步驟。

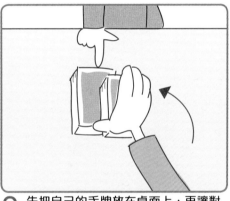

8 先把自己的手牌放在桌面上，再讓對方的手牌疊在上方。雙方坐下。

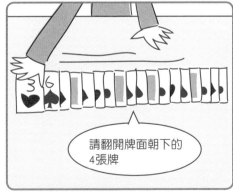

9 然後以緞帶展牌的方式（參照第20頁），把桌面上的牌展開，並發現其中只有4張牌是牌面朝下的。

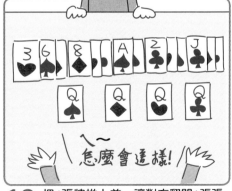

10 把4張牌推上前，讓對方翻開1張張的牌。然後呢！！怎麼會全都是Q呢？

153

解讀密碼

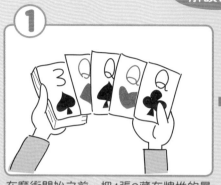

在魔術開始之前，把4張Q藏在牌堆的最下方。

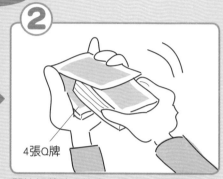

4張Q牌

開始切牌時，注意不要讓洗到下面的4張牌。

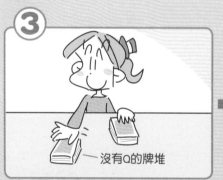

沒有Q的牌堆

讓對方選擇其中一半的牌墩時，想辦法讓對方選擇沒有Q在內的牌墩（如何讓對方選牌的方法，請參照第150頁「誘導技巧」）

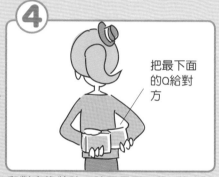

把最下面的Q給對方

和對方換牌時，除了最下面的Q牌之外的牌，都可以抽給對方。

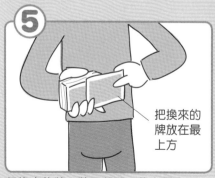

把換來的牌放在最上方

把換來的牌，牌面朝下，放在最上面。再若無其事的樣子，把下面的Q牌，翻成正面，並插進適當的位置裡。

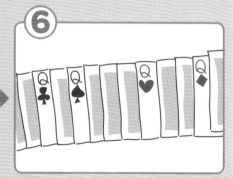

再重複一次上述動作後，就和對方的牌墩重疊在一起。展開時，發現只有4張Q牌和其他的牌的牌面，是剛好相反的。

＊基本技巧・2
滑行技巧

讓對方以為抽的是最下面的1張牌，其實抽的牌是倒數第2張。先用左手的大拇指和食指握住牌，再用中指，無名指和小拇指，把牌往自己的方向滑下約1cm左右。
（應用在第160頁的高級09「驚悚的A」）

＊基本技巧・3
過手式洗牌

比基本的洗牌方式，更容易控制住特定的牌。這裡介紹的是，以不移動到最下面的1張牌的洗牌技巧。

1
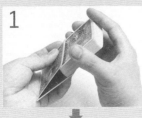
右手拿住橫向的牌堆，左手的大拇指按住牌的上方，其他的手指壓住最下方。然後，同時往下拉上下兩方的2張牌。

2
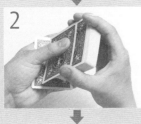
2張牌落入左手掌心後，再用大拇指僅滑下上面的1張牌（或數張牌），並持續洗牌。

3
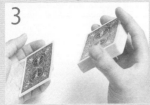
移到左手的牌量，可以用右手的力道來做調整。另外，右手保持不動，可以讓整個動作看起來更優雅。

＊翻牌的方式
朝對方翻牌時

先拿起牌的前端，再往對方的方向，直向翻牌。如此，紙牌的花色和點數，可以一眼就看穿，馬上知道結果。重點是，要搭配場子的氣氛，調整翻牌速度的快與慢，以達到最高的效果。

朝自己翻牌時

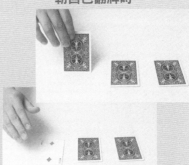

讓一心想要知道牌的花色和點數的對方，乾著急。先翻起靠近自己的牌端，再慢慢地直向翻牌。然後，手指一放，啪地翻開牌。

用超能力透視隱藏著的牌！

遠距透視紙牌

說中對方手中2張牌的花色和數字。
透視的關鍵在開始的洗牌當中……。

使用紙牌	**1副52張牌（除去Joker）**
技　巧	中
震撼度	★★
分　類	猜測型

遠距透視紙牌

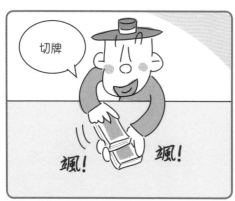

1 切牌。

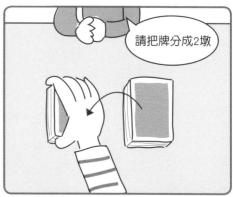

2 牌面朝下，放在桌上，並請對方把牌分成2墩。

3 然後說「請選你喜歡的一墩牌」。讓對方用手指選出後，就把選中的牌堆推向對方。

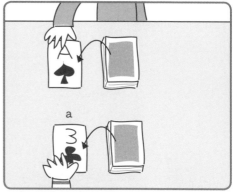

4 雙方同時翻開第1張牌，並放在堆積牌旁邊，a的位置。

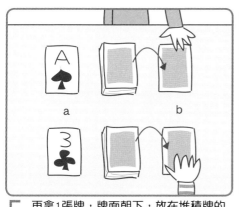

5 再拿1張牌，牌面朝下，放在堆積牌的另一側，b的位置。

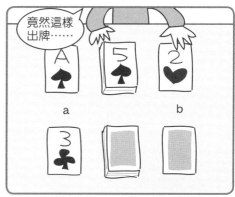

6 先翻開靠近自己b位置的牌和堆積牌。

7 首先，猜靠近對方堆積牌的花色和點數。

8 接下來，猜對方b位置牌的花色和點數。

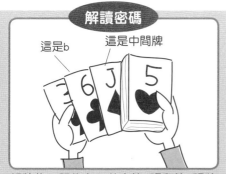

解讀密碼

切牌後，記住上面數來第2張和第3張牌的花色和點數。並讓對方選擇有這些牌的牌墩，如此，b就會在第2張，中間牌就在第3張的位置。

小建議

之後，就靠個人精湛的演技去熱場子。例如，花點時間，假裝努力地去思考蓋牌的點數和花色，讓對方著急。

也許3張全是◆J！？

神秘的3張牌

剛才翻開的牌，應該已經移動到下面了，怎麼翻開了下一張，還是一樣的牌？
讓3張看起來就像是同一張牌，令人百思不解的魔術。

使用紙牌 **3張牌（任意的花色或數字皆可）**

技 巧	高
震撼度	★★★
分 類	變化型

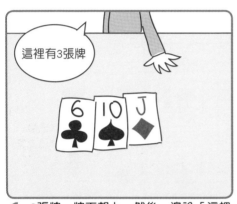

這裡有3張牌

1 3張牌，牌面朝上，然後一邊說「這裡有3張牌!」，一邊秀給對方看。再把3張牌翻成背面，並重疊，再用發牌手勢（參照第151頁）方式，拿在左手裡。

啪!

2 用手指輕彈紙牌上方，以示下魔咒。

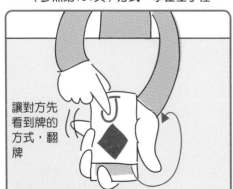

讓對方先看到牌的方式，翻牌

3 翻開第1張，就出現◆J。

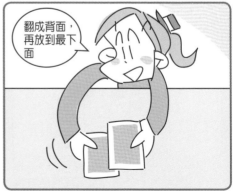

翻成背面，再放到最下面

4 把◆J翻成背面，並放到最下面。

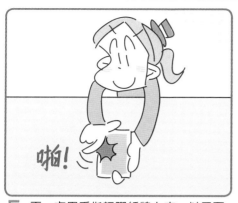

5 再一次用手指輕彈紙牌上方，以示下魔咒。

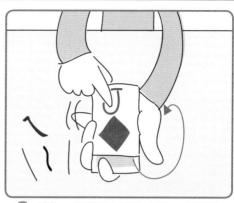

6 然後，翻開最上面的1張牌，竟然是本來應該在最下面的♦J！重複數次第2和第3，翻開頂牌，終究還是♦J。

解讀密碼

①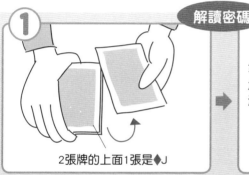

2張牌的上面1張是♦J

掌握♦J是在上，中，下的哪個位置。如果最上面的牌是♦J，就翻開最上面的1張牌。可是，向下移動時，要同時移動♦J和中間的牌。

②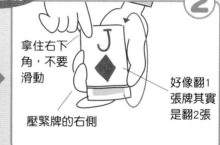

拿住右下角，不要滑動

好像翻1張牌其實是翻2張

壓緊牌的右側

如此，♦J就出現在中間。翻成正面時（秀給對方看時，好像是只翻1張牌，其實是翻了2張牌），♦J就出現了。右手拿住牌的右下角，不要滑動，然後，左手的中指和無名指壓緊牌的右側。

③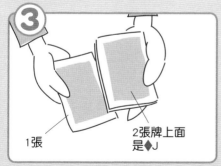

1張

2張牌上面是♦J

此時，移到最下面的牌只有最上面的1張牌而已。接下來，再翻開上面的1張牌，也還是♦J。用相同的順序，很流暢地重複「翻開1張，放2張到下面。翻開2張，放1張到下面……」的動作。

4張A跑到哪裡去了？

驚悚的A

4張A應該在這1墩的，怎麼會跑到別墩去了呢？
這個魔術，展現了撲克牌特有的魔術技巧。

使用紙牌 1副52張牌（除去Joker）

技 巧	中
震撼度	★★
分 類	變化型

1 抽出4張A的牌，橫列在桌面上，然後再翻成背面。

2 在4張A的牌上，各疊上3張牌。剩餘的牌放在一旁。

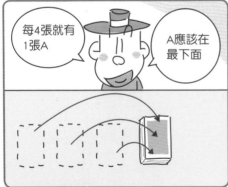

每4張就有1張A

A應該在最下面

3 重疊4個牌墩，並拿在手裡。然後，一邊說「A牌應該在牌堆的最下面，並且每4張牌就有1張A在裡面」，一邊秀給對方看。

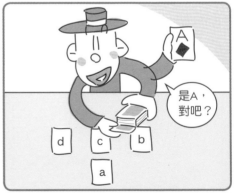

是A，對吧？

4 再從牌堆下方，把牌1張張抽出，分成a，b，c，d，4個牌墩。中間，A牌每出現1次，就秀給對方確認。然後，把手牌全部發完。

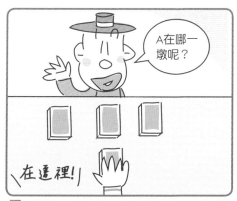

5 讓對方把手放在有（應該有）A的牌墩上。對方應該會選擇a的牌墩。

6 翻開對方猜的牌墩，結果裡面沒有任何1張A牌。接著，翻開其他的牌墩，竟然在不可能有A的牌墩找到了4張A牌。

解讀密碼

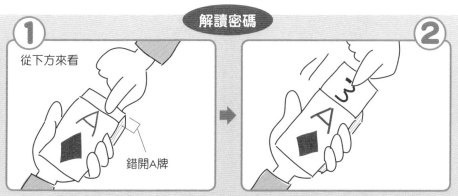

利用「滑行技巧」（參照第155頁）。握住16張牌時，技巧性地錯開最下面的A牌，大概1cm左右。然後，假裝打出去最下面的1張牌，其實是打出第2張牌。接著，也是用相同的技巧。

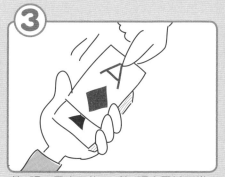

第3張，是真正的A。第4張也是以正常的方式出牌。如此，再重複3次。

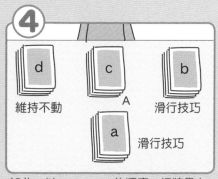

如此，以a、b、c、d的順序，把牌疊上去後，4張A牌就會聚集在c的位置上。

高級 10

2張同點數的牌就在隔壁

正反之謎

把1張張黑牌疊在10張紅牌上面，
一轉眼，就變成一組組同點數的牌！稍稍複雜的高級魔術。

使用紙牌	紅牌（♥或♦）的A～10和黑牌（♣或♠）的A～10
	1副52張牌（除去Joker）

技　巧	高
震撼度	★★★
分　類	收集型

1 把牌分成紅牌（♦）和黑牌（♣）。

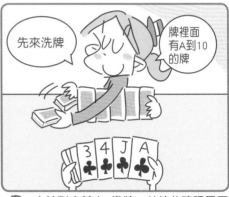

先來洗牌

牌裡面有A到10的牌

2 交給對方其中1墩牌，並彼此確認是否有A到10的牌，然後再洗牌。

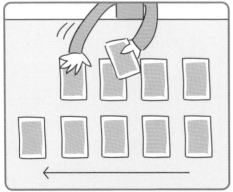

3 首先，把自己的牌都翻成背面，從左上角開始，1張張排牌，排成5行2列。

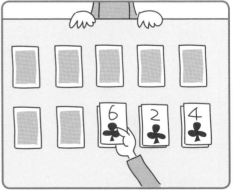

4 接下來，對方把自己的牌都翻成正面，和第3步驟相同的順序，從右下角（從對方的角度來看）開始，疊在蓋牌上。

162

5　然後說「請選1個喜歡的牌墩」，讓對方從10個當中，選出一個牌墩。

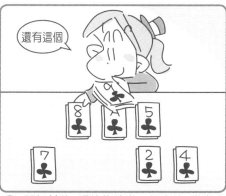

6　再把其他2張牌的牌墩，任意地1墩墩疊在對方選的牌墩上（詳細請參照「解讀密碼」）。

7　切1～2次牌後，讓對方用手指在牌上方敲3次。

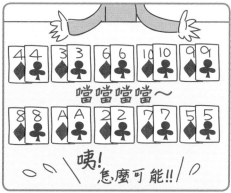

8　最後，2張2張的把牌翻開，並放在桌上。再翻開牌面朝下的牌時，發現同點數的紅牌和黑牌，竟然就比鄰而居。

解讀密碼

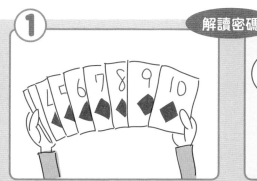

① 在第2步驟，拿到牌後，當對方正在確認是否有A到10的牌時，便悄悄地按照A～10的順序，把牌排好。

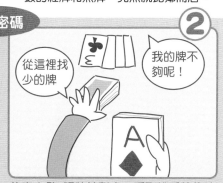

② 故意少發1張牌給對方，爭取排手牌的時間。

163

切牌時，為了不要弄亂A到10的順序，用「假裝在洗牌」的方式，讓右手牌只是快速地滑過左手牌而已。

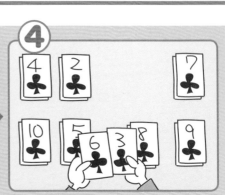

然後，把正面牌的點數和左上角數來相同順序的牌，疊在一起。此時，對方所選的牌墩的正面是♣3。再把右下角數來第3個牌墩（翻開牌是♣6）疊在♣3的牌墩上。

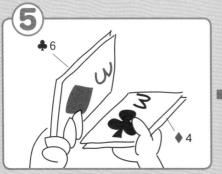

如此，♣6的背面牌即為♦3。再把2墩牌重疊後，♣3就和♦3連接在一塊。

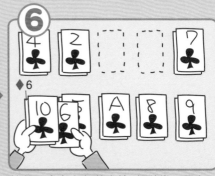

接著，拿左上角數來第6個牌墩，疊在♣6的牌墩上。正面牌是♣10，背面牌是♦6，所以又和♣6連接在一起。

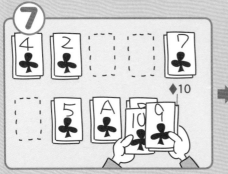

拿左上角數來第10個牌墩（正面牌是♣9），疊在♣10的牌墩上。背面的牌是♦10，所以和♣10連接在一起。

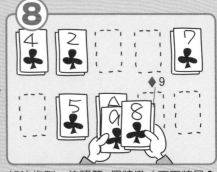

如法炮製，依照第9個牌墩（正面牌是♣8），第8個牌墩（正面牌是♣A），第1個牌墩（正面牌是♣4）的順序，重疊牌墩。

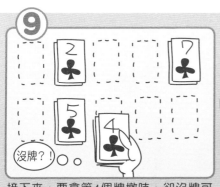

接下來，要拿第4個牌墩時，卻沒牌可拿。此時，應該是和重疊過的手牌底牌（此時是♦4）的點數相同。

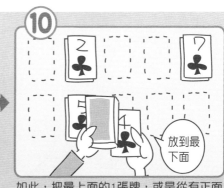

如此，把最上面的1張牌，或是從有正面牌的地方，一併拿到手牌最下方。

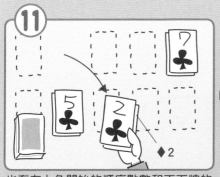

也有左上角開始的順序點數和正面牌的點數相同的情形發生。此時，正面牌是♣2，背面牌是♦2。

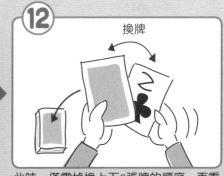

此時，僅需掉換上下2張牌的順序，再重疊到堆積牌上，即可。

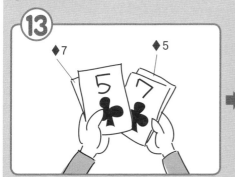

最後，剩下第5牌墩的♣7，和第7牌墩的♣5。此時，重疊這2墩牌。誰上誰下都可以。

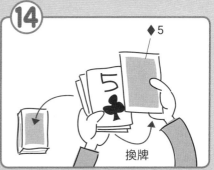

然後，把最下面的1張牌拿到最上方，就可以讓同點數的牌，比鄰而居，再疊在堆積牌上。如此，♦和♣的同點牌，就可以連接在一起了。

第**3**章

撲克牌占卜

♠、♣、♥、♦——，4種花色各有不同的力量，
52張牌的每1張牌都有其獨特的意義存在。
再從這些獨特的意義中延伸出了「撲克牌占卜」，
裡面隱藏著數百年累積下來的神秘力量。

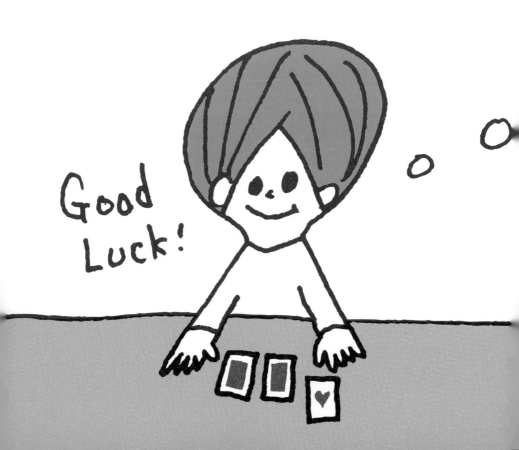

占卜的

5 個禮儀

1. 占卜前，最好先洗手。

2. 選擇清靜的地方，先深呼吸，集中精神。

3. 最好使用僅供占卜專用的撲克牌。

4. 用慣用手和反手來切牌。

5. 在同一天裡，不用同樣的方法，重複問相同的問題。

初級 01

「是否能心想事成？」

紅心♥9和 黑桃♠10的占卜

♥9帶來希望的光

使用紙牌　**1副52張牌（除去Joker）**

占卜方式

一邊想著期許的事，
一邊翻開一張張的牌

一邊專注洗牌，
一邊集中精神在期望的事上。

手拿著牌，再從上面翻開一張張的牌。

 結果判斷　「♥9比♠10先出現」，就表示能心想事成

♥9代表「心想
事成、富裕、地
位」的涵義

♠10代表「生
病、遺失物品、
災難等噩運」的
涵義

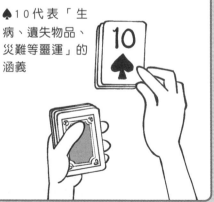

♥9比♠10先出現時
→代表可以心想事成

♠10比♥9先出現時
→代表期望的事，可能不會實現

「運勢好壞」

紅與黑的占卜

用紅和黑的組合來判斷

使用紙牌 32張牌（A、7、8、9、10、J、Q、K各4張）

占卜方式

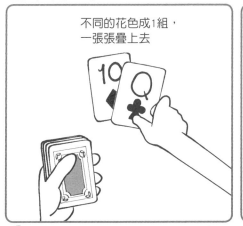

不同的花色成1組，一張張疊上去

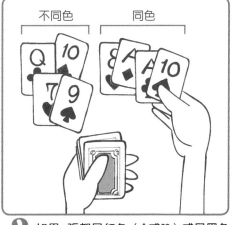

不同色　　同色

1 洗好牌，切好牌後，從上面開始1次翻開2張牌。如果剛好是2張不同顏色的牌（紅黑各1張），就可以成為1組。

2 如果2張都是紅色（◆或♥）或是黑色（♠或♣）時，就捨棄這2張牌。

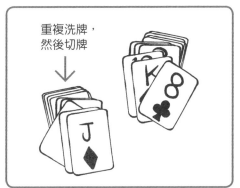

重複洗牌，然後切牌

3 手上沒牌時，再重新洗被捨棄的牌，切牌。再從上面1次翻開2張牌，重複做第1和第2步驟的動作。如果，還是有捨棄牌時，再重新洗牌，切牌，一直重複此一動作。

結果判斷

愈早清除"同色牌"，表示愈有好結果

第1次就能清除乾淨
→鴻運當頭。一切都能帶來美好的結果。

第3次才清除乾淨
→運氣還差強人意。稍安勿躁，一步步向目標邁進。

第3次結束後，還不能清除乾淨
→運勢不好。同志仍需努力。

169

「運勢好壞」「成功指數」

蒙地卡羅

在上下、左右、斜線方向找相同的數字

蒙地卡羅

使用紙牌 1副52張牌（除去Joker）

占卜方式

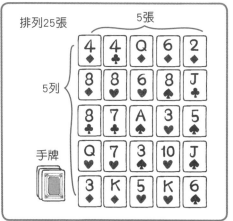

排列25張　　5張

5列

手牌

1 好牌，切好牌後，從左上角開始，往右翻開5張牌，排5列，共25張。剩下的27張牌做為手牌。

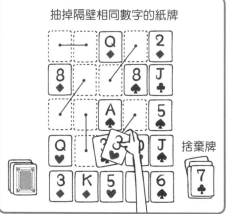

抽掉隔壁相同數字的紙牌

捨棄牌

2 直的‧橫的‧斜的方向，如果隔壁有相同點數（數字）時，抽掉並當做捨棄牌。如果遇到3張同點數時，憑直覺抽掉其中2張。

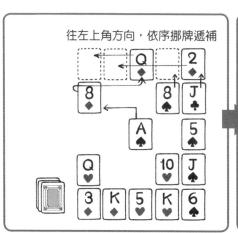

往左上角方向，依序挪牌遞補

3 找不到相同點數的牌時，以左上角為起點，依序挪牌遞補空缺。

被抽掉了10張

挪好牌之後的狀態

結果判斷 「剩餘牌的張數」愈少愈幸運

拿完全部的牌
→鴻運當頭。大部分的事情都能心想事成。

剩下10張牌以下
→只要肯努力，一定能事事順心如意。

剩下11張牌以上
→任何事都要小心行事。目前，請靜待時來運轉的機會。

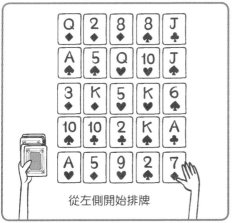

從左側開始排牌

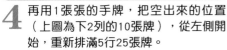

4 再用1張張的手牌，把空出來的位置（上圖為下2列的10張牌），從左側開始，重新排滿5行25張牌。

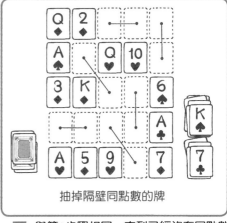

抽掉隔壁同點數的牌

5 與第2步驟相同，直到已經沒有同點數（數字）的牌可以抽掉為止。

重複排牌在空出來的位置上

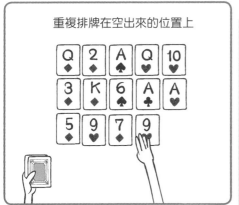

6 同第3步驟。以左上角為起點，依序挪牌遞補空缺。牌面朝上，一共25張。直到找不到同點數的牌時，才結束重複此一動作。

結果判斷實例

全部都抽完了！

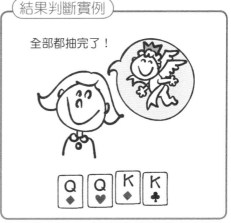

同第2步驟，直到找不到同點數（數字）的紙牌可以抽掉為止，抽掉的牌當做捨棄牌來處理。

171

初級 **04**

時鐘

排成時鐘盤，目標朝翻開12組牌邁進

使用紙牌 **1副52張牌（除去Joker）**

占卜方式

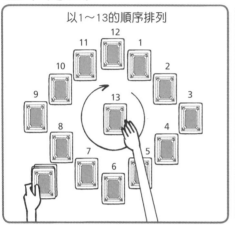

以1～13的順序排列

1 牌洗好，切好後，從最上面開始拿牌，且牌面朝下，如同時鐘盤一般，從1點鐘開始，依序往12點鐘方向排，最後在中央放1張牌。

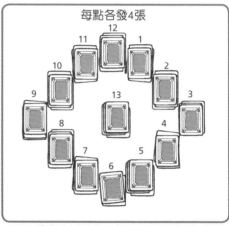

每點各發4張

2 重複上述動作4次，13個點各發4張，直至52張牌全發完。

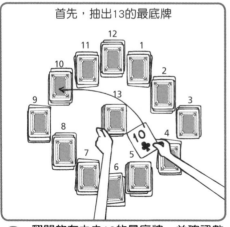

首先，抽出13的最底牌

3 翻開放在中央13的最底牌，並確認數字。若是10，放在10點鐘位置的最上方。J放在11點鐘的位置，Q放在12點鐘的位置，K放在中間的位置。

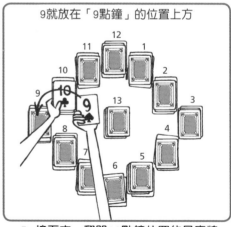

9就放在「9點鐘」的位置上方

4 接下來，翻開10點鐘位置的最底牌，並確認數字。若是9，就放在9點鐘位置上方。

結果判斷實例A

8組 ⇒ 運氣稍弱

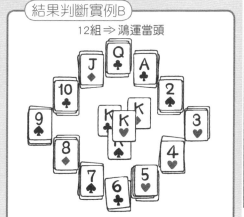

翻開8組牌

想要開花結果，還需要臨門一腳。不要煩躁，不要畏懼困難，要勇往直前。

結果判斷實例B

12組 ⇒ 鴻運當頭

12組牌全翻開

事業、愛情、學習等，都順心如意，完美達成，還能乘勝追擊。

結果判斷 **「翻開張數」愈多，運氣愈旺**

12組牌全翻開
→鴻運當頭，無人倫比。事事稱心如意。

翻開7～8組牌
→運氣稍微低落，可是仍有希望。

翻開9～11組牌
→運氣不錯，只要努力不懈，必能成功。

翻開6組牌以下
→氣運不振。但也是養精蓄銳的時期。一切小心行事。

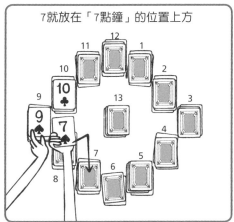

7就放在「7點鐘」的位置上方

5 再翻開9點鐘位置的最底牌，並確認數字。是7時，放在7點鐘的位置上方。

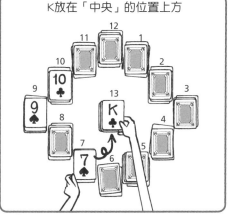

K放在「中央」的位置上方

6 直到4張K都出現為止，重複上述動作（上圖僅出現1張K）。

「和戀人的過去・現在・未來」

戀情的獨自占卜

用2人的年齡來占卜是否和得來

使用紙牌 1副52張牌＋1張Joker

占卜方式

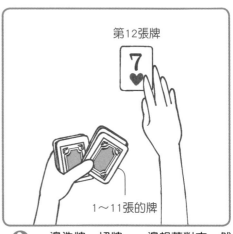

第12張牌

1〜11張的牌

1 先將自己年齡和對方年齡的個位數加在一起。例如，自己是28歲，個位數字就是8，對方34歲，個位數字就是4，合計為8＋4＝12。

2 一邊洗牌，切牌，一邊想著對方。然後，從最上面開始數牌，數到[2人年齡個位數的總合（本例為第12張牌）]的牌後，翻開放在桌面。

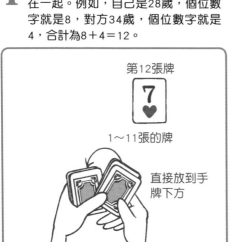

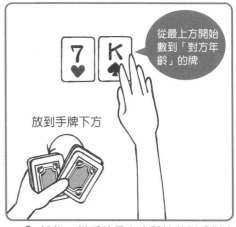

第12張牌

1〜11張的牌

直接放到手牌下方

從最上方開始數到「對方年齡」的牌

放到手牌下方

3 已經數過的牌，就直接全部移到牌堆的下方。

4 然後，從手牌最上方開始數到「對方年齡」的牌。抽出這張牌，再翻開，並放在第2步攤牌的右側。已經數過的牌也同樣地放在手牌的最底部。

花色（組牌）的涵義

Joker	方塊	紅心	梅花	黑桃
代表鴻運當頭	**能得到 男人的寵愛**	**能得到 女人的情愛**	**愛情的捍衛者或 知心人的出現**	**反對者或 障礙的出現**
即使有高層次的黑桃出現，也能將其挫敗，Joker擁有讓美夢成真的神奇力量。	方塊A代表最高層次的愛，方塊2則是最低程度的愛。	情愛程度的高低判斷，和方塊的方法相同。	如何程度的知心人會出現，依據出現數字的大小來判斷。	A是最難纏最固執的反對者，愈靠近2，強度愈弱。

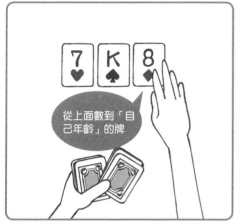

5 同樣的，抽出「自己年齡」的牌，翻面，並放在第4步懸牌的右側。

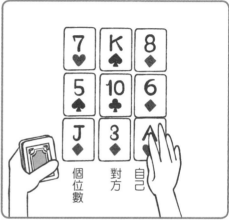

6 用剩餘的牌，也以同樣的方式，抽出3張牌，並把3張牌，排在上段牌的下一段。最後，再以同樣的方式，在中段下方再排3張牌。總共是9張牌。

結果判斷 以「花色和數字的大小」占卜

●9張牌當中，上段代表過去，中段代表現在，下段代表未來。

●從「花色和數字的大小」來占卜。A表示最高順位，接下來是按照K、Q、J、10、9……的順序，2是最低順位。

1位女性占卜的結果（如左圖）

「在過去，我和他，曾彼此深深地愛著對方。然而，我們之間卻有著很大的障礙。現在，保護我們愛情的捍衛者出現了，他依舊深愛著我，難關將會渡過。在未來，我們之間，不再有任何阻礙，能盡情享有彼此最完美的愛」。

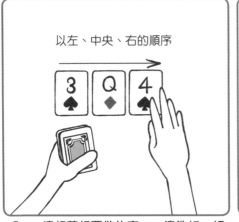

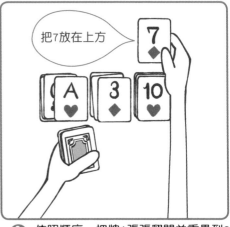

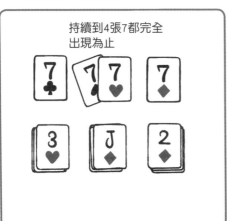

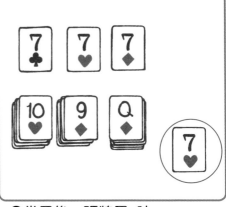

中級
06

「事事是否能順心如意？過程的運勢如何？」

徵兆7

4張7的牌可以打開命運之門

使用紙牌　**1副52張牌（Joker除外）**

占卜方式

以左、中央、右的順序

1 一邊想著想要做的事，一邊洗好，切好52張牌。以左、中央、右的順序，牌面朝下，排3張牌。

把7放在上方

2 依照順序，把牌1張張翻開並重疊到3張牌的上方。若出現7時，放在應該重疊的位置上方。

持續到4張7都完全出現為止

3 下一張牌，重疊在下一個位置上。如此，持續發牌，直到全部的7都出現為止。7也可以重疊在相同的位置上。

●當最後一張牌是7時

當最後一張牌是7時，不重疊在原先的位置上，而是放在一旁。

176

結果判斷1　以「7的位置和花色」占卜

●3墩牌的左邊代表「過去」，中間代表「現在」，右邊代表「未來」。

4張7當中（包含最後1張）
①全都是「正位置」牌時→事事順心如意
②3張「正位置」牌時→應該能事事順暢
③2張「正位置」牌時→好壞參半。全看努力的多寡
④1張「正位置」牌時→可能會失敗，請小心
⑤無「正位置」牌時→請勇敢放棄
※當最後一張牌是7的時候，暗示「還有其他的好方法」。

何謂「正位置」和「逆位置」？

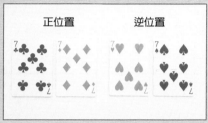

花色朝上就是「正位置」，朝下就是「逆位置」。方塊無法分辨上下，就以7個方塊的正中間的方塊來判斷，若方塊位置在上方時，為「正位置」，在下方時，即為「逆位」。

結果判斷2　以「7的位置和數字，花色」占卜

●過去、現在、未來——依照7出現的位置，來占卜運氣的流向，判斷何時是重要的時機。位置當中，7的牌愈多，表示此時為"重要時期"。沒有7的位置，則表示"完全毫無影響"。

●再依7的花色的「正位置」「逆位置」，來占卜運勢
◆「物質・金錢方面」→正位置表示有好運
　　　　　　　　　　→逆位置表示其程度稍弱
♥「愛情・家庭方面」→正位置表示有好運
　　　　　　　　　　→逆位置表示其程度稍弱
♣「友情・健康方面」→正位置表示有好運
　　　　　　　　　　→逆位置表示其程度稍弱
♠「境遇」→正位置表示有困難和阻礙
　　　　　→逆位置表示其程度稍弱

●4張牌(也包含♠)全都是正位置時，表示最高境界。
●♠雖然表示困難和阻撓，可是在正位置的時候，並不表示「不好」的預兆，只是暗示前面會有需要克服的試煉而已。
●和[結果判斷1]相同，最後一張牌是7時，則暗示「還有其他的好方法」。如果最後的1張牌是♠7的正位置時，「雖然有困難纏身，可是有好方法可以解決」。

（結果判斷實例）

左	中間	右
過去	現在	未來

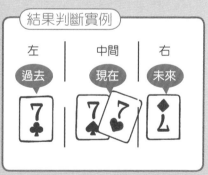

過去出現♣正位置，現在出現♠正位置和♥正位置，未來出現◆逆位置時。

「針對這件事，過去是有過友情運。現在，雖然陷入困境，但是愛情運不錯。最後都能事事順心如意，還會帶財」。

「愛情・願望・財產・事業・健康」

神秘的階梯占卜

以4個花色所隱藏的涵義來判斷人間世事

使用紙牌 **1副52張牌（Joker除外）**

占卜方式（也可以占卜他人）

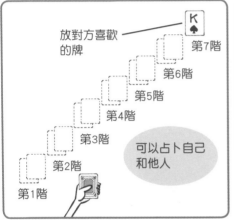

放對方喜歡的牌

第7階
第6階
第5階
第4階
第3階
第2階
第1階

可以占卜自己和他人

1 洗好，切好牌後，讓提問者（被占卜者）選一張喜歡的牌，牌面朝下，並放在第7階的位置。

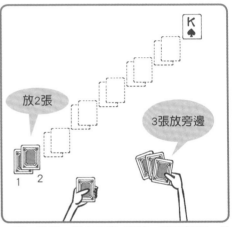

放2張

3張放旁邊

2 然後，從上面拿2張牌，牌面朝下，並放在階梯的第1階（1、2）上。接下來的3張牌，放在一旁。

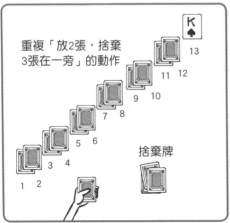

重複「放2張，捨棄3張在一旁」的動作

捨棄牌

3 接下來，放2張牌在階梯的第2階（3、4）上，再捨棄3張牌在一旁。如此，依序在各階梯上各放2張，直到11、12的位置為止。

結果判斷 **「花色」占卜**

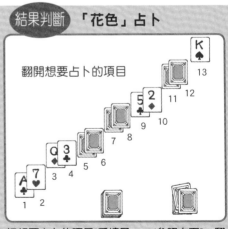

翻開想要占卜的項目

把想要占卜的項目[愛情是1、2/參照右頁]，翻開1組2張。然後，以花色的涵義（參照右頁）來占卜。代表收入的13，僅以一張牌來占卜。

花色的涵義

●占卜時，先把各個花色的涵義，記在腦海裡，再依照被占卜的人，修飾敘述方式。

1、2 ⇒ 愛情

♦：財富。富裕家庭。書信上的糾紛。
♣：誠實。長久的朋友。不聽小道消息。
♥：無比的喜悅。結婚（訂婚）。禮物。美麗的邂逅。
♠：好的發展趨勢。個性。

3、4 ⇒ 願望

♦：成功。從朋友那裡，得到錢財。
♣：苦盡甘來，心想事成。
♥：希望。滿足。信賴。
♠：心灰意冷，願望難以實現。

5、6 ⇒ 野心

♦：絕對成功。
♣：經友人的協助，得以成功。
♥：腦海浮現好點子。
♠：需要決斷力。

7、8 ⇒ 財產

♦：擁有可享安樂生活的收入。
♣：辛苦耕耘後，可邁向興隆。
♥：因自我才能或個人魅力而得到發展。
♠：要為自己的將來儲蓄。

9、10 ⇒ 事業

♦：認識有權勢的人。掌握權力。
♣：不要多說話和干涉。
♥：良好條件。
♠：不需要杞人憂天。

11、12 ⇒ 健康

♦：活力。忍耐力。敏捷。
♣：太過在意反而壞事。要有自信心。
♥：身體健康。痊癒。長壽。
♠：多運動多健康。

13 ⇒ 收入

♦：意外之財。天外飛來一筆。
♣：努力工作。
♥：未來燦爛。心滿意足。
♠：堅守信念。未來光明。

結果判斷實例

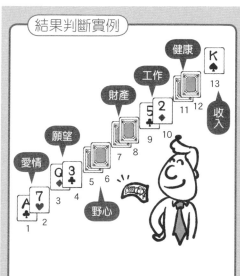

1位職業婦女，想占卜愛情（夫婦間的情感）、願望、事業、收入等

1、2 ⇒ 愛情：♥7和♣A
「可以感受到無比的喜悅。和朋友渡過歡樂時光是好事，有關老公的流言，可千萬不要當真」

3、4 ⇒ 願望：♦Q和♣3
「能苦盡甘來，借重朋友的力量，會有錢財入袋」

9、10 ⇒ 事業：♦2和♣5
「和有權勢的人保持聯絡，就可以萬事亨通。不要多管閒事，一切交給對方處理」

13 ⇒ 收入：♠K
「繼續現在的工作，未來前途無量」

179

高級
08

「往後一年的運勢」

神聖光環

以花色和數字判斷一整年的運勢

> **使用紙牌** 32張牌（A、K、Q、J、10、9、8、7各4張），或1副52張牌（除去Joker）

占卜方式

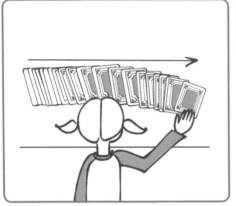

1 洗好牌，切好牌後，32（52）張牌，牌面朝下，再往橫的方向，把牌推開（參照第20頁「緞帶展牌」）。

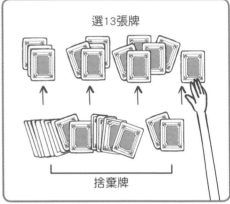

選13張牌

捨棄牌

2 牌面仍然朝下，從中任選13張牌。

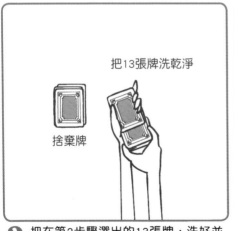

把13張牌洗乾淨

捨棄牌

3 把在第2步驟選出的13張牌，洗好並切好。然後，牌面朝下，放在手裡。

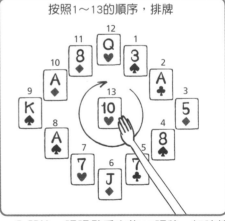

按照1～13的順序，排牌

4 開始一張張發手中的13張牌。如時鐘盤一般，從1點鐘的位置，朝12點鐘方向，牌面朝上，發牌。最後的第13張牌放在中央，即完成。

結果判斷

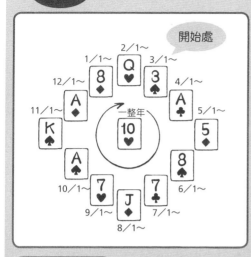

開始處

一整年

結果判斷實例

1位新婚家庭主婦在3月1日當天占卜的結果
1⇒♠3、2⇒♣A、3⇒♦5、中央⇒♥10
「一整年會很快樂很幸福。3月,小心夫妻會
吵架。4月,有外快入帳,家庭生活美滿。5
月,喜事臨門」

「紙牌的涵義」（參照第186～189頁）

◆光環（circle）上的12個位置代表
1年12個月的運勢。

1的位置表示占卜當天的日期,之後再以
月份來區隔。例如,3月1日占卜的時候,
1的位置就顯示從3月 1日開始1個月份的
運勢,2的位置即代表4月1日起的一個月
份,3的位置是從5月1日開始的1個月份。

◆中央的牌非常重要,代表一整年
的總運勢。

占卜時,先判斷中央的牌,然後再看12月
份的吉凶。

◆有關紙牌的涵義,請參照章節最
後的一覽表（第186頁～189頁）。

占卜時,參考各個紙牌的涵義,並修飾成
適合被占卜人的敘述方式。

另類占卜

可以用同樣的方法做其他的占卜。

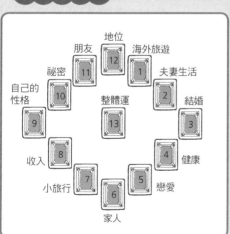

1 ⇒ 海外旅遊,留學,大學,法律,宗教等。
2 ⇒ 夫妻生活,稅金,繼承,信用。
3 ⇒ 結婚,競爭對手,共同事業。
4 ⇒ 健康,工作,就業,換工作,職場。
5 ⇒ 戀愛,賭博,演藝,小孩。
6 ⇒ 家人,家庭,母親,不動產,晚年。
7 ⇒ 小旅行,興趣,學習,兄弟,親戚。
8 ⇒ 收入,經濟,購物,飲食生活,貴重物品。
9 ⇒ 自己的性格,容貌,現狀,
10 ⇒ 秘密,潛在意識。
11 ⇒ 朋友,隸屬的組織。
12 ⇒ 地位,名譽,升官升等,父親,適當的職位。
13 ⇒ 整體運勢

「整體運勢」

過去・現在・未來

時間的河流蘊藏著想要探索的秘密

使用紙牌 32張牌（A、K、Q、J、10、9、8、7各4張）

占卜方式

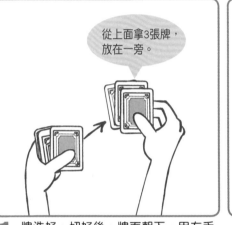

從上面拿3張牌，放在一旁。

1 牌洗好，切好後，牌面朝下，用左手拿32張牌。再從上面拿3張牌，放在一旁。

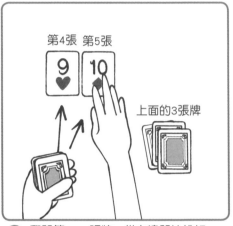

第4張 第5張

上面的3張牌

2 翻開第4、5張牌，從左邊開始排好。

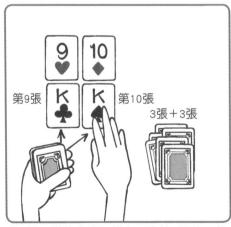

第9張　第10張

3張＋3張

3 以同樣的方式，從上面拿掉3張牌，放在右邊。再翻開接下來的2張（第9、10張），排在剛才的第4、5張牌的下方。

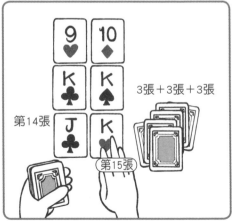

3張＋3張＋3張

第14張

第15張

4 接著，拿掉接下來的3張牌，放在右邊。翻開接下來的2張（第14、15張），排在第9、10張牌的下方，即完成。

 結果判斷

「紙牌的涵義」（參照第186～189頁）

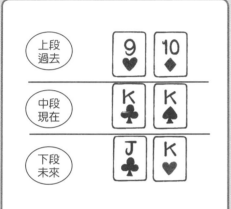

◆上段的2張牌（第4、5張牌）代表過去，
中段的2張牌（第9、10張牌）代表現在，
下段的2張牌（第14、15張牌）代表未來。

結果判斷實例

1位想占卜「老公事業運」的家庭主婦

過去 1♥9 （財富・地位・願望實現）
　　 2♦10 （錢財不於匱乏。有好的轉機）
現在 3♣K （擁有崇高且忠誠之愛的男人）
　　 4♠K （野心家・功成名就・批判）
未來 5♣J （心胸寬大，全心全意的為自己賣力的朋友）
　　 6♥K （擁有善良且深情的男人・智慧）

「在過去，貴夫婿的願望已經實現，財運也不錯。現在，是一個誠實、體貼且善解人意的老公，同時也容易受到野心家的影響。今後，從以前對金錢的執著，漸漸轉換成對人際關係的重視。因此，可以和值得信賴的同事和協助者加深彼此間的和睦關係」。

「7個問題的結果」
7個心願和診斷
每張牌隱藏著對未來的7個啟示

使用紙牌 **1副52張牌（除去Joker）**

占卜方式

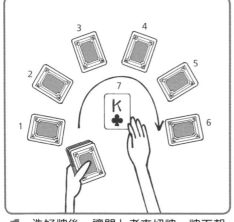

1 洗好牌後，讓問卜者來切牌。牌面朝下，從左側開始，發6張牌，呈一扇形。第7張打開並放在扇形中間。

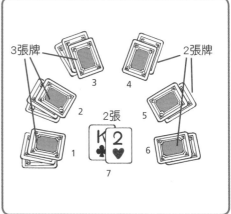

2 再發牌並疊在第1步驟的牌上，依序總共發17張牌。如此，1、2、3的位置，各發了3張牌，4、5、6、7的位置，各發了2張牌。

結果判斷　　**「紙牌的涵義」**（參照第186～189頁）

1 ⇒ 提問者（問卜者）本身。
2 ⇒ 問卜者的家庭。
3 ⇒ 問卜者期望的事。
4 ⇒ 問卜者不期望的事。
5 ⇒ 驚喜的事。
6 ⇒ 會實現的事情。
7 ⇒ 問卜者的願望。

占卜時，不需要全部翻開，
只需看問卜者詢問的項目。

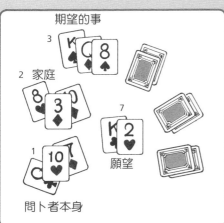

期望的事

3

2 家庭

7

願望

1

問卜者本身

問卜者是1位有小孩的家庭主婦，詢問
有關1、2、3、7等項目

1 ⇒ 提問者（問卜者）本身。
2 ⇒ 問卜者的家庭。
3 ⇒ 問卜者期望的事。
7 ⇒ 問卜者的願望。

1 ⇒ 有關「問卜者本身」的判斷結果

♣Q　（善解人意的女人，容易受他人影響）
♥10　（善交際，懷孕）
♦7　（小心批判的言詞）

「妳是位善解人心的女性，擁有聽話的小
孩，過著幸福快樂的日子。可是，當妳開拓
交際範圍時，千萬要留意謠言可畏，可能會
發生一些不必要的爭執」

2 ⇒ 有關「問卜者的家庭」的判斷結果

♦3　（爭執或糾紛）
♦10　（不為金錢煩惱）
♥8　（飯局和宴會的喜悅）

「妳出生於富裕家庭。家中經常是高朋滿
座，人來人往，非常熱鬧。可是，太過於招
搖的話，也許會帶來不必要的麻煩」

3 ⇒ 有關「問卜者期望的事」的判斷結果

♠K　（野心，功成名就）
♦Q　（想成為人人稱羨的女性，聽從忠告）
♠8　（小心事業的發展，朋友的背叛）

「妳在計劃做更大的投資，千萬小心利潤高
的投資。請傾聽老朋友的忠告，謹慎於冒險
性的投資」

7 ⇒ 有關「問卜者的願望」的判斷結果

♣K　（誠懇且體貼的男性）
♥2　（只要有誠意，就會成功）

「妳本來的心願就是和體貼的老公和可愛的
小孩，一起共同組織一個幸福快樂的家庭。
請好好珍惜現在的幸福，腳踏實地的生活，
這樣才能長長久久」

52張撲克牌的涵義

（梅花）牌

梅花表示能帶來好運的花色（組牌），
具有各種吉祥的意義。

♣ A	財富。平和的家庭。繁榮。幸福。成功。是非分明。
♣ K	擁有正直又氣質高尚的男性。持有忠貞愛情觀的男性。
♣ Q	有氣質又善解人意的女性。容易受到他人影響。
♣ J	寬容又值得信賴的朋友。全心全意為自己賣力的朋友。有內向的一面。
♣10	意想不到的財富。意料之外的喜事。不要強求。
♣ 9	因為和父母及朋友的期望背道而馳而產生了爭執。忍耐。
♣ 8	貪婪。投機。經商獲利。需要正義感。
♣ 7	非常幸運和開心。可是也為此和異性朋友產生爭執。
♣ 6	經商。事業的成功。尋找更適合自己的伴侶和計劃。生活要有節制。
♣ 5	早婚。有利的結婚。不斷追求就能條條道路通羅馬。不著急，不煩惱。
♣ 4	難以預料的噩運。計劃的改變。好吃好睡。虛偽。不誠實的警訊。
♣ 3	再婚。新的夫妻生活。生活有轉機。不輕薄，誠懇。
♣ 2	失望。注意避開敵對。自食其力。早婚。輕率。

◆（方塊）牌

表示財產，權力，在經濟面，物質面，大致都能帶來好兆頭。

◆ A	金錢方面的繁榮和成功。喜上眉梢。小心詐欺。
◆ K	值得依賴的男性。也有不夠忠誠，個性暴躁的傾向。要有慈悲心。
◆ Q	豔麗，希望成為萬人注目的焦點。傾聽忠告。
◆ J	個人主義。自視甚高。經濟富裕且中肯的有為青年。
◆ 10	不缺錢。好的轉機。認識企業家。到鄉村旅行或移居。
◆ 9	旅行。事業。爭論。獲得利益。靠自己開創冒險。
◆ 8	私奔。晚婚。再婚。終究還是歸還。和長輩起衝突。
◆ 7	必須全神貫注。注意交友。一念之間，也能開花結果。
◆ 6	早婚。通訊和情報。一心不亂。不讓髒錢上身。
◆ 5	若是年輕夫妻，會有孕事。事業和婚姻的成功。不要太貪心。
◆ 4	爭執。人際關係的煩惱。冷靜地等待。小財運。
◆ 3	家庭和金錢方面的爭吵與糾紛。自我要求。
◆ 2	被朋友和親戚反對的戀情和事業。輕率。要與他人和諧相處。

52張撲克牌的涵義

（紅心）牌

表示人生問題，家庭關係，感情問題，有溫馨與和諧氣氛的涵義。

♥ A	家。愛情的預兆。易受旁邊其他牌的影響。
♥ K	善良又深情的男性（也有情緒化的一面）。智慧，愛，和平。
♥ Q	善良，可愛又美麗的女性。對戀情有幫助的力量。要遵守約定。
♥ J	最好的朋友。建言者。交際廣闊。對不走正道的人的批判。
♥ 10	幸運。多子。社交。慈善。降低其他紙牌的噩運，增強好運。
♥ 9	財富。地位。願望實現。高尚。容易受到旁邊紙牌的影響。
♥ 8	飯局和宴會的喜悅。簡單的體力勞動。要腳踏實地的努力。
♥ 7	不誠實又善變的朋友。需要靠自己和有計劃性。新的計劃。
♥ 6	容易相信別人。文學。藝術。演藝。靠關係而成功。
♥ 5	從妒嫉引起的爭執。逃避和意志薄弱。新的事物可帶來好運。
♥ 4	過於頑強。朋友間的爭論。自學。需要交際應酬。
♥ 3	因不小心而引起的困擾。輕率。濫情。準備未來。
♥ 2	只要表現出誠意，就能成功。富裕和繁榮。容易受旁邊紙牌的影響。

（黑桃）牌

一般代表不好的涵義，但也擁有強大的
力量。危險訊號的象徵。

♠ A	不單純的愛。壞朋友。投機。災難。小心守身。
♠ K	野心家。功成名就。批評和批判。向上心。
♠ Q	壞心眼。喜歡中傷他人。太過豔麗。貪得無厭的女人。注重高尚品節。
♠ J	本質不壞，可是沒責任感。不要輕率，浪費。
♠ 10	小心生病、失物、災難等的噩運。對爭執要保持沈默。
♠ 9	噩運。凶惡。無知的迷信。怪罪他人。對不道德的警告。
♠ 8	小心經營開始著手的事業。朋友的背叛。避開爭吵，尋找新方向。
♠ 7	失去好友的傷痛。雖然暫時停擺，後續會有轉機。忠告。小旅行。
♠ 6	辛苦賺的錢財。中場休息。是非分明。計劃失敗。不慌張，保持元氣。
♠ 5	個性不好。喜歡插嘴。及早溝通彼此的觀念。
♠ 4	對無知和輕率的警告。暫緩是需要的。爭奪權力所引起的翻臉成仇。
♠ 3	夫妻間的不和睦。愛的前途布滿了烏雲。有利害關係的金錢問題。
♠ 2	降職。分裂。生氣無用，以完全的準備，來面對一切。反咬一口是不道德的。

結語

席捲全世界，讓大家沈迷不已的撲克牌遊戲比比皆是，
可是，在日本卻不太為人所知──
因此，衷心期望能把撲克牌的魅力傳達給更多的朋友。
25年來，我們秉持著這個信念，每週舉辦一次遊戲會，至今已召開了1300次。

在遊戲會裡，除了撲克牌之外，
還利用了各地罕見的紙牌和世界收集而來的棋盤來玩遊戲。
至今大概嘗試過2000種以上不同的遊戲，
可是，卻沒有一個遊戲能與撲克牌的"普遍性"媲美。
只要手上有一副牌，不分國籍，不分老少，就可以盡情盡興地玩在一起。
也只有在撲克牌遊戲裡，這種傳統遊戲當中，才能夠直接感觸到人和人之間，面對
面，相互交流的真實感，以及一起共同編織快樂時光的記憶。
因此，"撲克牌是人類最大的發明之一"的想法，在我心中，一直是很牢固的。

撲克牌遊戲並沒有公認的遊戲規則（除了橋牌之外）。
大部分的規則都由個人獨自開創，並加以改良而完成。
本書所介紹的遊戲規則，全都在我們舉辦的遊戲會上，
經過了25個年頭，實際被應用過，被檢驗過的遊戲，
而且是一些特別好玩的遊戲。

本書「魔術」和「占卜」的章節，
是由因撲克牌而結緣的阿部隆彥先生和純銀櫻子小姐所執筆。
另外，石見博昭先生提供了紙牌，
撲克牌遊戲的章節則由渡部元先生的協助而完成。
最後，謹向教導我無數撲克牌遊戲的赤桐裕二先生，
致上最崇高的敬意。

衷心期望藉由本書，將撲克牌有趣的一面傳達給每個人。

草場 純

索引

STAFF

Art Direction＆Design／菅沼充惠

插畫／明上山正基（4～9頁、11頁、26～27頁、
138～139頁、166～167頁）

瀨川尚志（封面、28～137頁）

川島星河（140～165頁）

鹿野理惠子（168～189頁）

協助／阿部隆彥（魔術）

純銀櫻子（占卜）

石見博昭（提供紙牌）

澤近美帆（撲克牌的基礎知識）

鈴木章廣（魔術的基礎）

攝影／佐山裕子、柴田和宣、千葉充（主婦之友社攝影室）

採訪・撰寫／和田康子（魔術，占卜）

編輯／東明高史（主婦之友社）

國家圖書館出版品預行編目資料

54種非玩不可的撲克牌遊戲／草場 純作；
李惠雯 翻譯.--初版. –臺北縣中和市；
教育之友文化,2009,06
面； 公分.--（巧手過生活；29）
含索引
ISBN978-986-7167-94-1（平裝）
撲克牌
995.5　　　　　　　　98009168

巧手過生活29

54種非玩不可的撲克牌遊戲

作者／草場 純

翻譯／李蕙雯

美編設計／張慕怡

編輯／王義馨、林巧玲、邱芝仰

出版者／教育之友文化

地址／台北縣中和市中山路二段530號6樓之一

電話／（02）2222-7270・傳真／(02) 2222-1270

網站／www.guidebook.com.tw

E-mail／notime.chung@msa.hinet.net

■發行人／彭文富

■劃撥帳號：18746459■戶名：大樹林出版社

■總經銷／朝日文化事業有限公司

■地址：台北縣中和市橋安街15巷1號7樓

電話:(02)2249-7714・傳真:(02)2249-8715

法律顧問／盧錦芬　律師

初版／2009年6月

行政院新聞局版台省業字第618號

本書如有缺頁、破損、裝訂錯誤，
請寄回本公司更換

ISBN：978-986-7167-94-1

定價：250元

MUCHUNI NARU！TRAMP NO HON
©Jun Kusaba 2007
Originally published in Japan by Shufunotomo Co.,Ltd.
Translation rights arranged with Shufunotomo Co.,Ltd.
through Keio Cultural Enterprise Co., Ltd.

星馬地區總代理：诺文文化事業私人有限公司

新加坡：Novum Organum Publishing House Pte Ltd
20, Old Toh Tuck Road, Singapore 597655
TEL：65-6462-6141　FAX: 65-6469-4043

马来西亚：Novum Organum Publishing House (M) Sdn. Bhd.
No. 8, Jalan 7/118B, Desa Tun Razak,
56000 Kuala Lumpur, Malaysia
TEL：603-9179-6333　FAX: 603-9179-6060